THE SECRET LIFE OF THE PENCIL

鉛筆的祕密生活

頂尖創意工作者與他們的忠實夥伴

亞歷克斯・哈蒙德 Alex Hammond 著 —— 邁克・田尼 Mike Tinney 攝影 —— 吳國慶 譯

獻給Louise和Lilac。

AH

獻給Nina、Vivienne和Dashiell，
當然還有Xul。

MT

鉛筆的祕密生活

頂尖創意工作者與他們的忠實夥伴

目錄

鉛筆

威廉・波伊

二十世紀初的某一天，在革命前夕的俄羅斯，聖彼得堡有個小男孩，正病懨懨地躺的床上。他的名字叫作弗拉基米爾・納博科夫（Vladimir Nabokov），將來注定要成為傳奇小說家，但當時他只是一個生著病，需要被照顧和安慰的孩子。於是，他的母親為了讓他開心，去了特魯曼百貨（Treumann's）——當地頗負盛名的百貨公司，並帶回來一份「大」禮物。小納博科夫打開禮物包裝後，裡面竟是一枝巨大版的Faber-Castell（輝柏）多角形鉛筆，長度達四英尺，等比例粗細。這枝鉛筆是促銷櫥窗展示櫃裡的展品之一，納博科夫太太早就知道兒子一直垂涎這個展品，而小納博科夫確實很想要。後來他還在大鉛筆的中段鑽了一個洞，看看裡面的石墨是否延伸了整個筆身的長度，結果如他所願，那是一枝真正可用的鉛筆。特雷曼百貨櫥窗裡的巨型鉛筆，可能真的被使用過，例如被一個巨人拿來寫字……

每當我思考著自己與鉛筆這不起眼的書寫工具的關連時，經常會想到納博科夫的軼事。未來的作家得到一枝超大鉛筆，這個情節似乎太完美巧妙了。不過，我寧可相信說故事的人，而非執著於故事是否合理。當我開始研究鉛筆的起源時，發現鉛筆是在十六世紀時，於英國的坎布里亞郡（Cumbria）所發明，因為該郡的地下有極為罕見的純固

態石墨。這些來自礦脈的石墨棒用紙或羊皮包裹後，便成為人類世界的第一枝鉛筆。而在不久之後，鉛筆又改以更好用的木材包裹起來，於是我們使用的現代鉛筆便誕生了。時至今日，全球每年要生產140億枝鉛筆。

鉛筆繼續蓬勃發展為繪畫或書寫工具的過程，著實令人驚訝。對藝術家而言，鉛筆是一具無與倫比的精密機器，因為它們幾乎有兩打左右的不同軟硬度等級。而對作家來說，鉛筆則提出更大的挑戰：你必須定期削尖鉛筆（不僅花時間，還要很仔細地削）；而且鉛筆很容易折斷，一旦斷掉又要重新削尖。因此，鉛筆很適合做筆記或速記，但如果要用來撰寫文章、故事或小說，或許只能算是鋼筆以外的次要選項。不過，幸好我們還有自動鉛筆可以選擇。

自動鉛筆也有很長的歷史。它是一種在十九世紀發明的小工具，藉由「按鍵式抓取器」的發明，可以推出鉛筆頭，所以有時也被稱為「推進式鉛筆」（propelling pencil）。

如同文具控口中的「鉛筆史」（pencilverse）一詞，這就是我與鉛筆歷史的交會之處。我一直很喜歡用鉛筆寫字，也窮盡畢生追尋更完美的書寫工具。就在幾十年前，我在Faber-Castell自動鉛筆系列中找到了——那是一枝粉

紅色的鉛筆，照片在本書第55頁；這是當時我擁有的許多鉛筆裡的最新款。我前十本小說的手稿都是用鉛筆寫的，後來因為擔心石墨會隨著時間的流逝而褪色，便不再使用自動鉛筆，而改用鋼筆寫作（我仍然喜歡用手寫的方式撰寫初稿）。不過，現在我已經意識到這種怕褪色的恐懼是沒必要的。鉛筆筆跡可以維持很久，也許能跟鋼筆墨水一樣久，而且即使是墨水也會褪色。我想可能是因為擦掉鉛筆的痕跡非常容易，以至於讓人覺得它是短暫的。但是從某種意義上說，「可擦除」的這種潛在能力，也是讓人想用鉛筆書寫的原因，這也是鉛筆誘人之處：因為字句容易消失的可能性，反而會讓它們在某種程度上顯得更加珍貴。而用墨水寫下的字只能劃掉，留下一團混亂。

如今，人類社會文明已經慢慢的從實用主義，轉而追求更具哲學性和象徵性的事物。然而，鉛筆本質上是一項傑出的工業發明，將永遠伴隨著我們。因為鉛筆就像輪子、按鈕、梳子、手推車、雨傘、書、叉子、針、羅盤、地圖、拉鍊等這些實用的發明一樣。無論未來會繼續發展出什麼令人嘆為觀止的先進技術，這些精妙的小小人造物，都仍然具有不可替代的超高效率，也已臻至完善，再無改良空間。

我在電腦上寫這篇文章時，面前有一枝Piker Shaker自動鉛筆，筆筒裡還有另外兩枝自動鉛筆和三枝傳統鉛筆，以及兩枝沾水筆──我承認我比較「low-tech」。而在書櫃裡，還放了幾個鐵皮鉛筆盒，裡面裝了一系列的炭筆和彩色鉛筆（繪畫用途而非書寫用）。當我想寫點筆記或塗鴉時，便會直覺地伸手拿鉛筆。而且我會出於任性，不斷購買新的自動鉛筆，看看它們是否可以勝過舊的Faber-Castell自動鉛筆。然而，其實我已經很滿意我目前所擁有的筆了（主要是細字麥克筆），為何還一直嚮往新的鉛筆呢？我也不懂。

我最近有個心得：只有用鉛筆才能真正確立自己的筆跡。當我使用鉛筆、Biro（拜羅）原子筆、簽字筆、鋼筆、鋼珠筆還有細字麥克筆時，我的筆跡會以各種微小的方式產生變化，通常並不是我喜歡的變化。以紙為媒介書寫任何標記時，都會被所選擇使用的書寫工具影響，然而有趣的是，當我使用鉛筆時，就不會去在意這件事。我認為，那是因為鉛筆是我們第一個接觸的書寫工具（我們再次回到納博科夫的故事了）。我們的潛意識會反映在筆跡上，畢竟書寫是非常個人的事，由鉛筆這種簡約的工具來表現最為合適──鉛筆以非常真實的方式，替書寫者表達心聲。

Gerald Scarfe
傑洛‧史卡夫
漫畫家

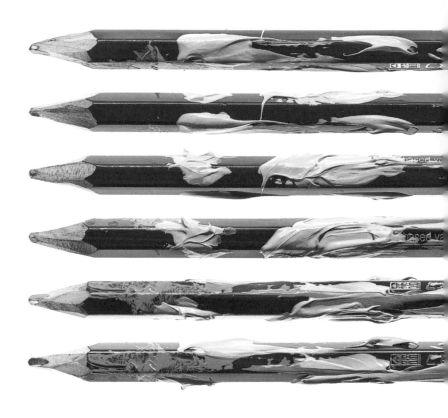

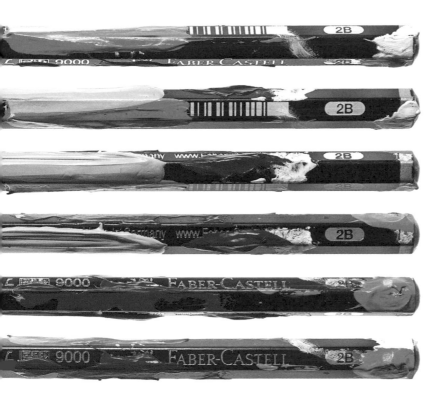

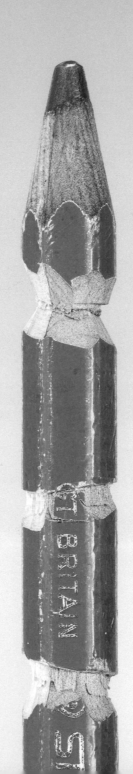

Sir Anish Kapoor
安尼許・卡普爾
雕塑家

Philippe Starck
菲利普・史塔克 >
設計師

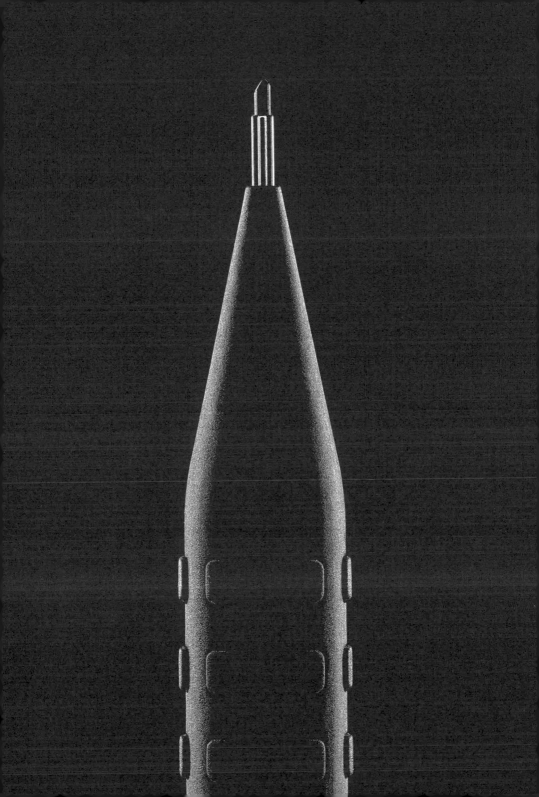

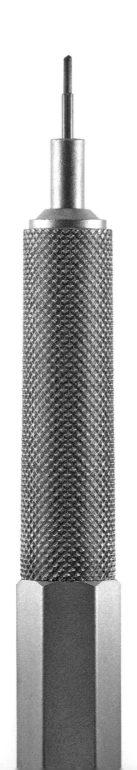

繪圖仍是快速交流想法的最佳方式。

SIR JAMES DYSON

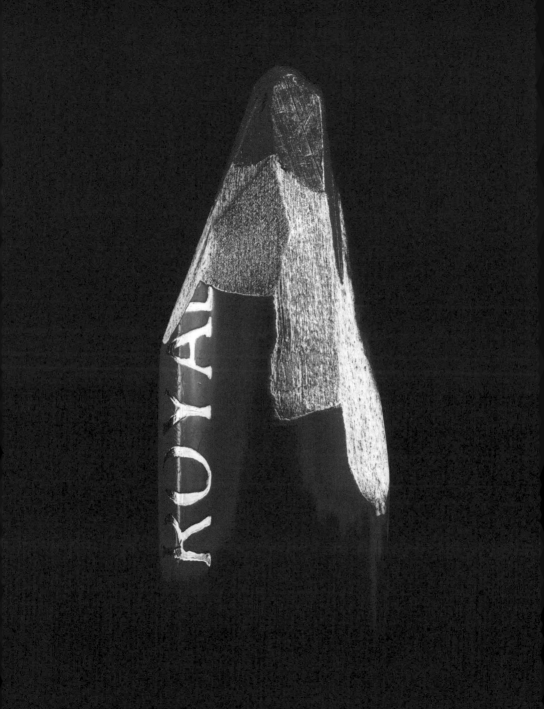

David Bailey
< 大衛 · 貝利
攝影師
專訪：第110頁

Pam Hogg
帕姆 · 霍格
時裝設計師

Edward Barber
愛德華・巴伯
設計師

Asif Khan
阿西夫·可汗
建築師

Celia Birtwell
西莉雅・博特威爾
織品設計師

Makoto Tanijiri
谷尻誠 >
建築師

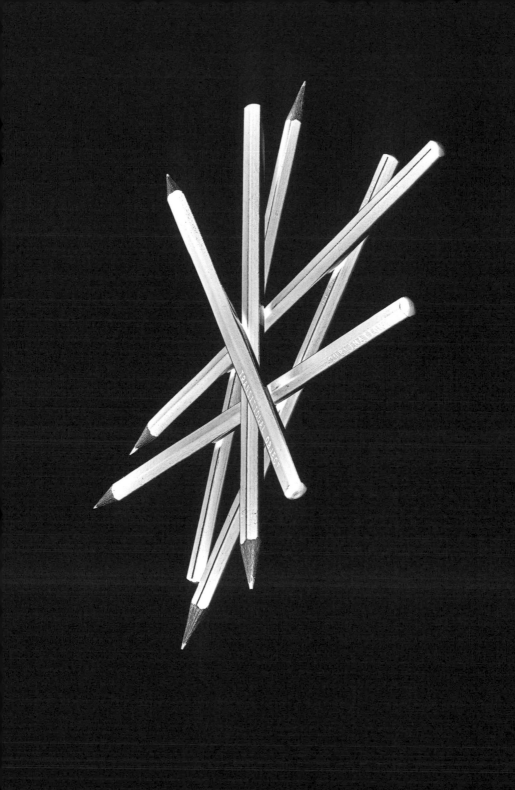

Sargy Mann
沙吉 · 曼恩
藝術家

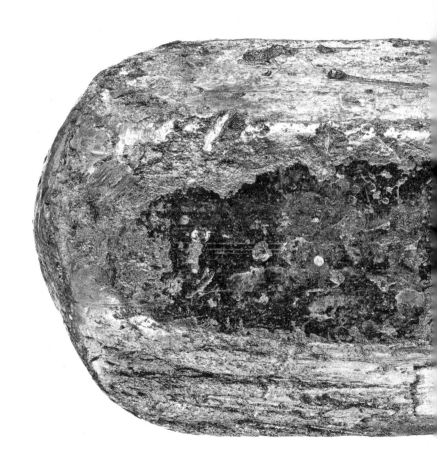

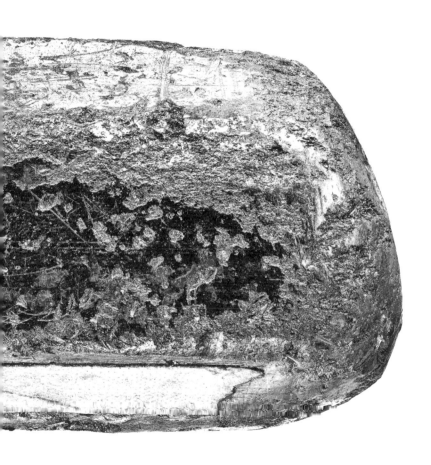

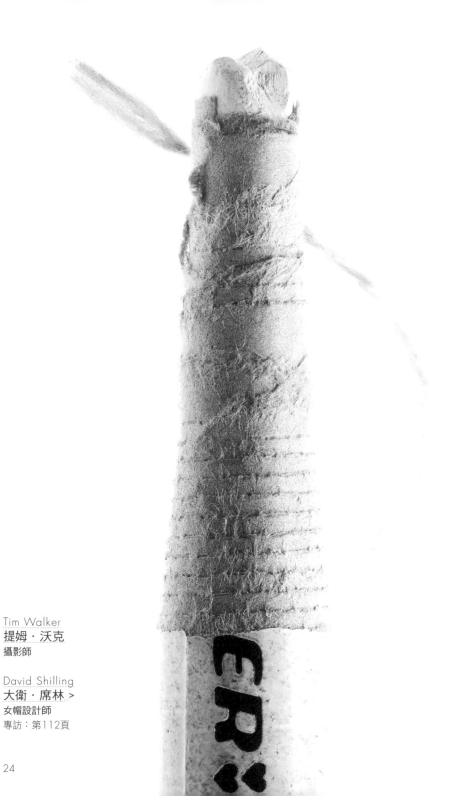

Tim Walker
提姆・沃克
攝影師

David Shilling
大衛・席林 >
女帽設計師
專訪：第112頁

我喜歡用鉛筆畫圖，因為它就像我身體的一部分
——即時、有機且直覺。

MICHÈLE BURKE

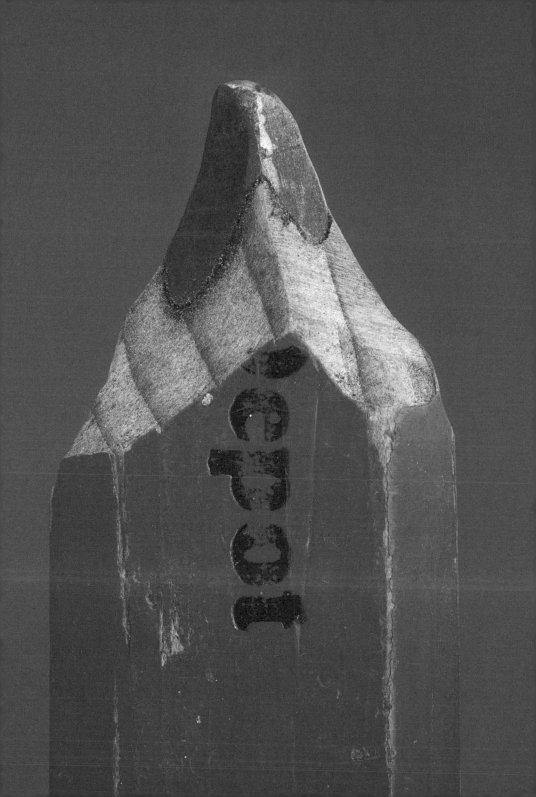

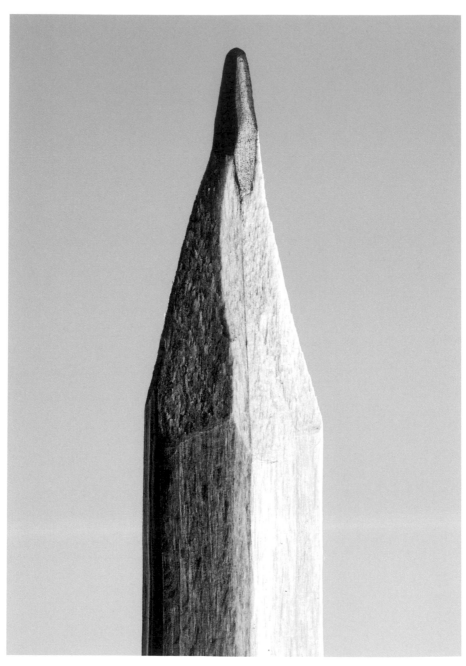

Stephen Fry
史蒂芬・佛萊
演員兼作家

Dame Zandra Rhodes
贊德拉・羅德斯 >
時裝設計師

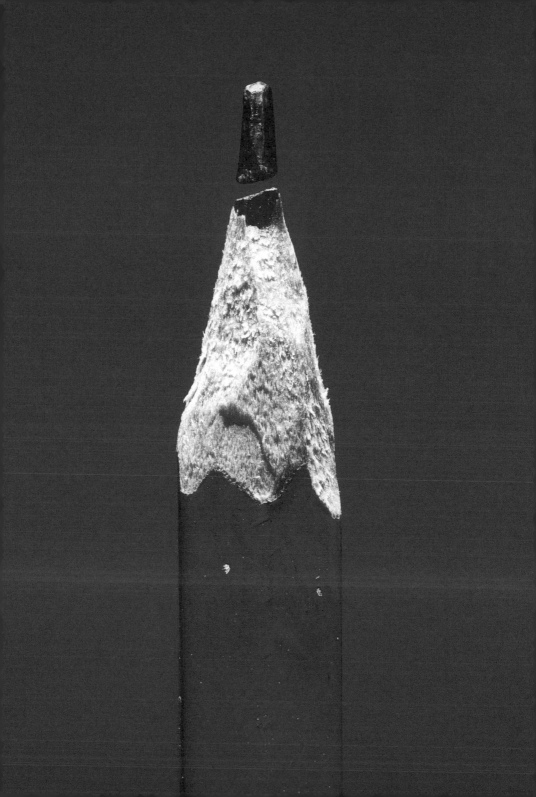

拿鉛筆畫畫時，一切動作彷彿跳過意識，
直達大腦。

TRACEY EMIN

Tracey Emin
翠西·艾敏
藝術家

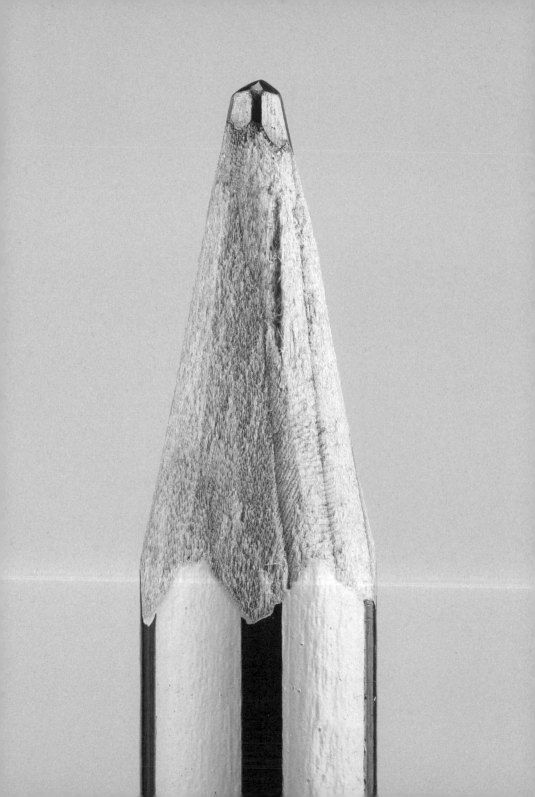

Dave Eggers
< 大衛・艾格斯
作家

Henry Holland
亨利・霍蘭德
時裝設計師

Cindy Sherman
辛蒂·雪曼
藝術家

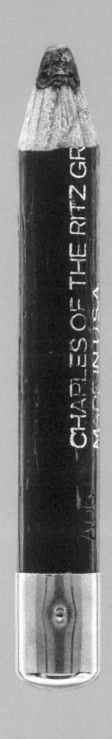

Sir Peter Scott
< 彼得・史考特
生態工作者

Alexander McCall Smith
亞歷山大・麥考・史密斯
作家

鉛筆筆跡的多變性，讓人們在創作過程中得
以保持思考。

PETER SAVILLE

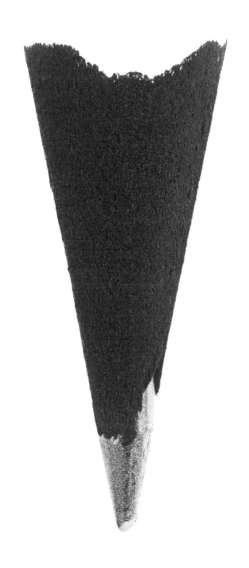

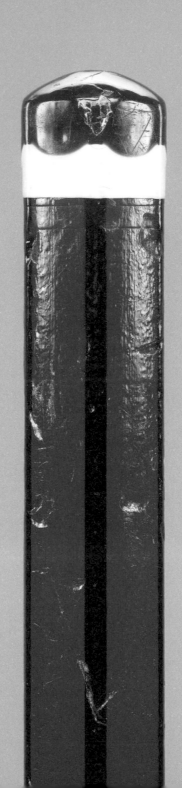

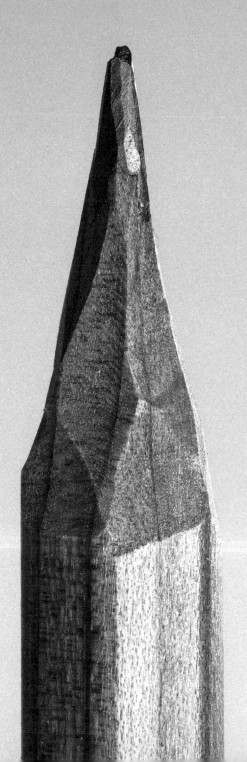

Dick Walter
< 迪克・沃爾特
作曲家

Mike Leigh
麥克・李
電影與劇場導演

Mark Dytham and Astrid Klein

馬克‧戴瑟姆與阿斯特麗德‧克萊恩
建築師

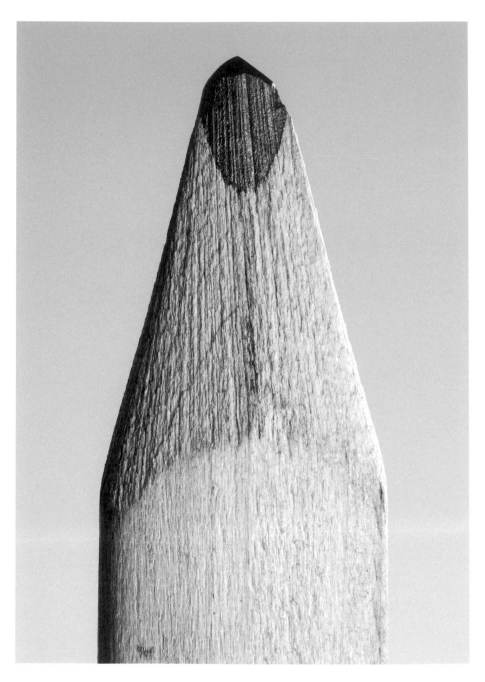

Sir Nicholas Grimshaw
尼可拉斯・葛林蕭
建築師

Glenn Brown
格倫・布朗 >
藝術家

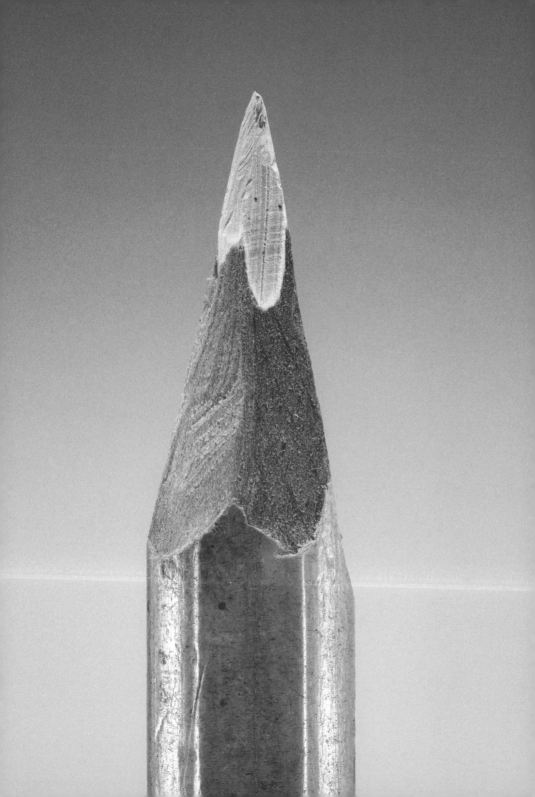

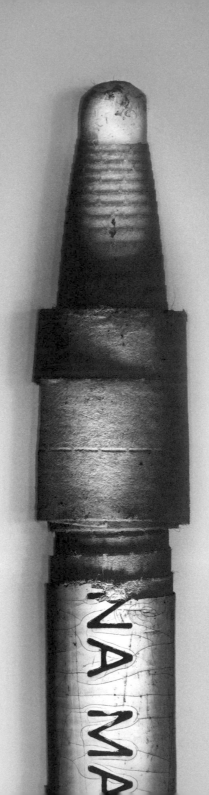

我很佩服那些有辦法把腦中畫面畫出來，
好讓別人也能夠看見的人。

NADAV KANDER

Nadav Kander
納達夫・坎德爾
攝影師
專訪：第116頁

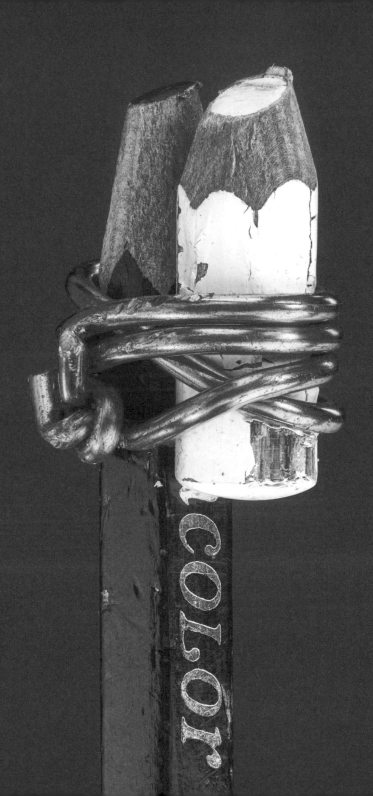

Bill Woodrow
< 比爾‧伍德羅
雕塑家

Will Alsop
威爾‧奧索普
建築師

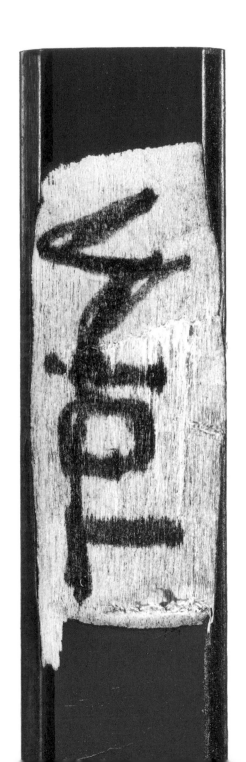

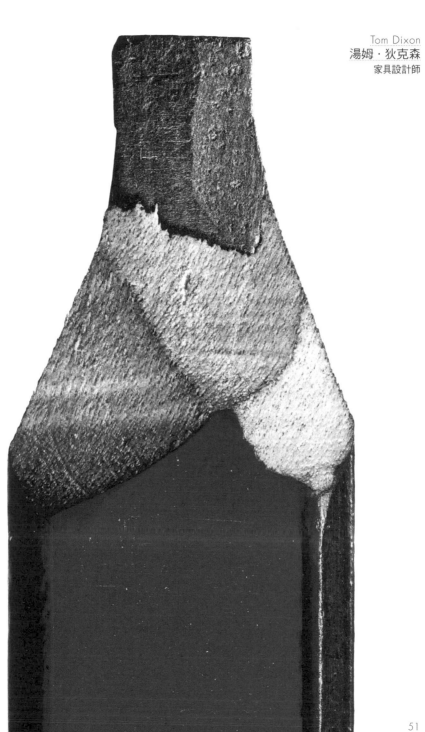

Nigo
尼果
時裝設計師

Matthew James Ashton
馬修・詹姆士・艾斯頓 >
玩具設計師
專訪：第118頁

鉛筆的線條可以構成任何東西，而濃淡深淺的
陰影總是帶來令人驚訝的微妙感受。

WILLIAM BOYD

William Boyd
威廉・波伊
作家
專訪：第117頁

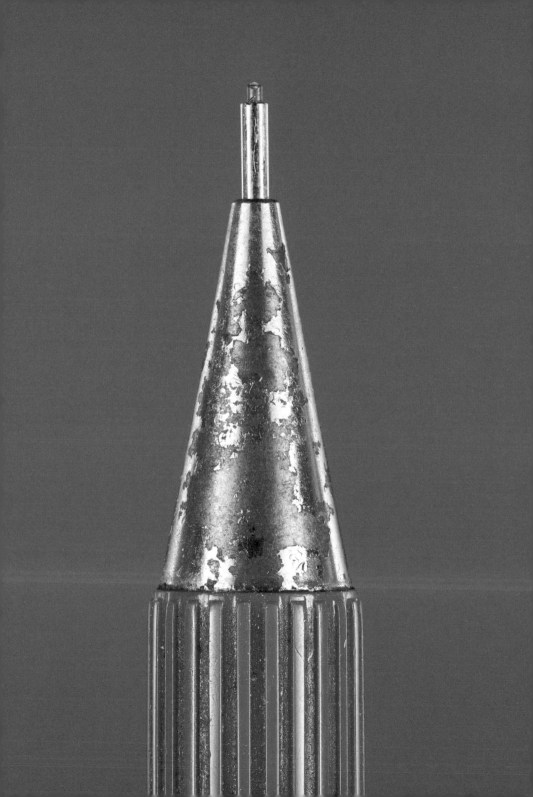

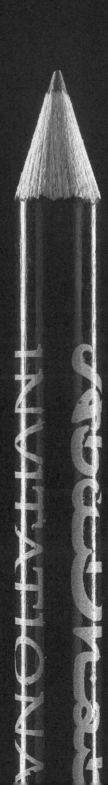

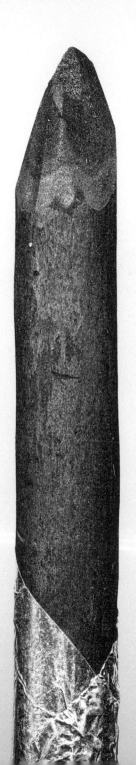

Rory McIlroy
< 羅里‧麥克羅伊
職業高爾夫球選手

Kengo Kuma
隈研吾
建築師

Charlie Green
查莉・格林
彩妝藝術家
專訪：第120頁

Kate Rhodes
凱特·羅德斯
作家

Tom Stuart-Smith
湯姆·斯圖亞特·史密斯 >
景觀設計師

鉛筆讓我們不必說話就能溝通。

JAY OSGERBY

鉛筆是一種無所不能的工具。它可以表現出溫
和、優柔寡斷；忙碌又富好奇心；強硬又積
極，或是邋遢又神祕的氣質。

POSY SIMMONDS

Posy Simmonds
波西·西蒙斯
漫畫家

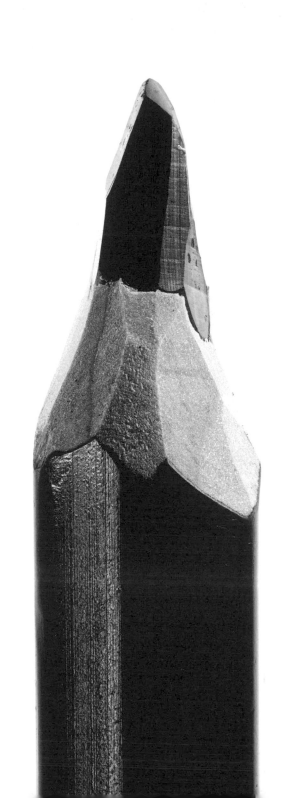

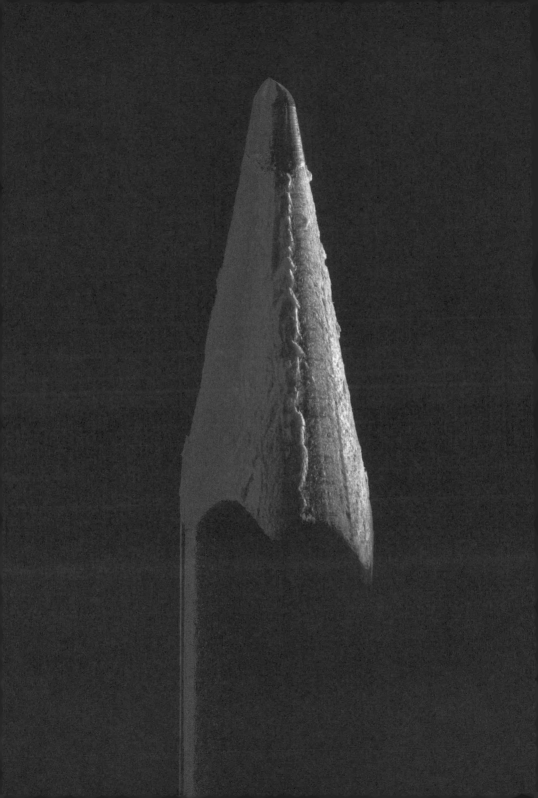

Christian Louboutin
< 克里斯穹・路布坦
時裝設計師

Ryuichi Sakamoto
坂本龍一
音樂家

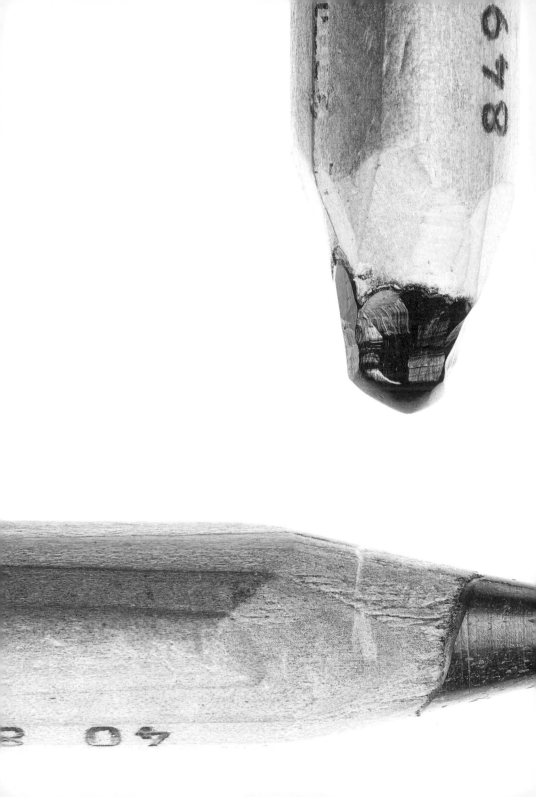

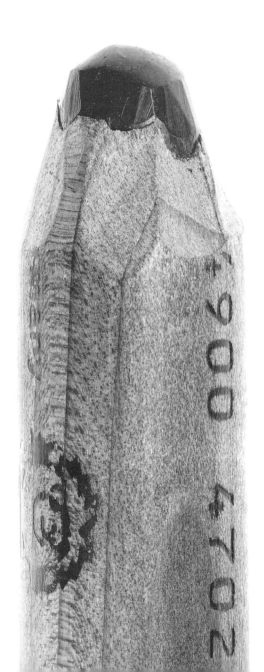

鉛筆最迷人之處，就在於它四百年來
幾乎沒什麼改變。

SEBASTIAN BERGNE

Sebastian Bergne
塞巴斯蒂安・伯格恩
工業設計師
專訪：第131頁

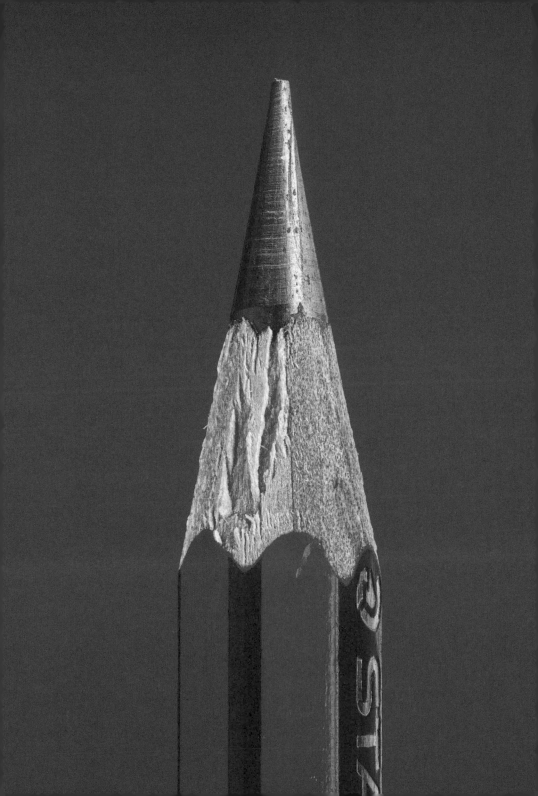

Anne Fine
< 安妮・芬
作家

Kenya Hara
原研哉
平面設計師

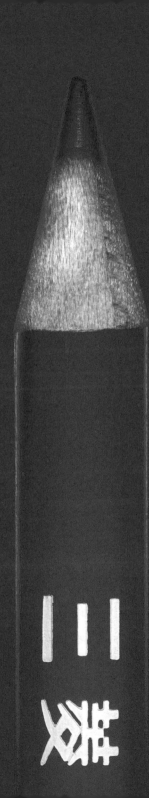

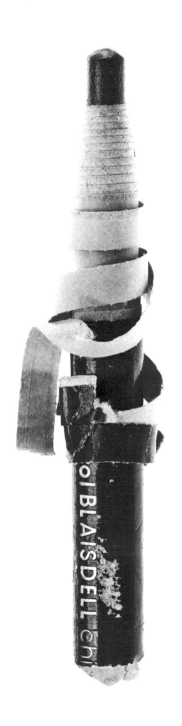

Masayoshi Sukita
< 鋤田正義
攝影師

David Montgomery
大衛・蒙哥馬利
攝影師

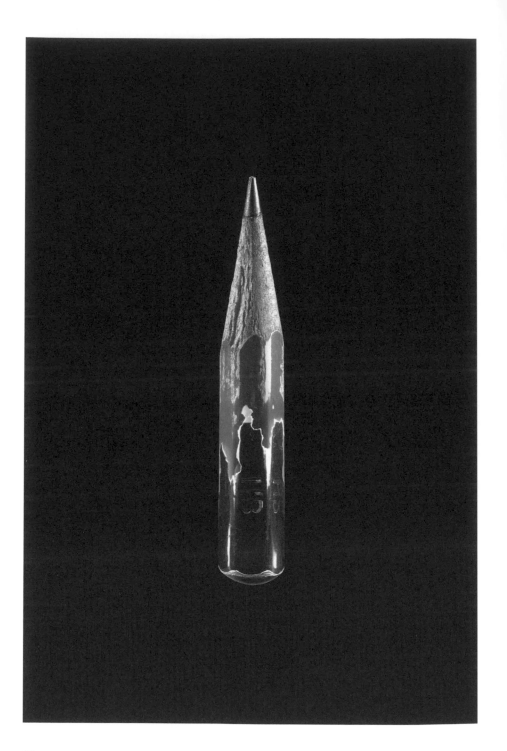

我會把鉛筆用到幾乎快要消失的程度。

STEPHEN WILTSHIRE

Stephen Wiltshire
史蒂芬．威特希爾
建築藝術家
專訪：第130頁

Mickalene Thomas
麥卡連・湯馬斯
藝術家

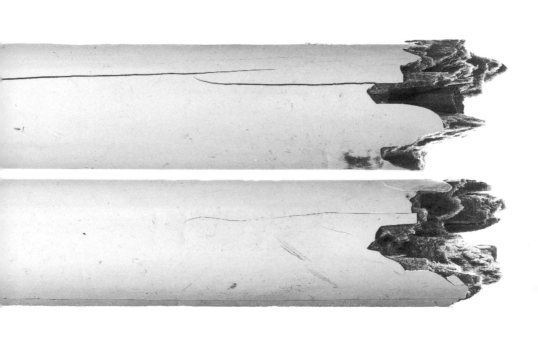

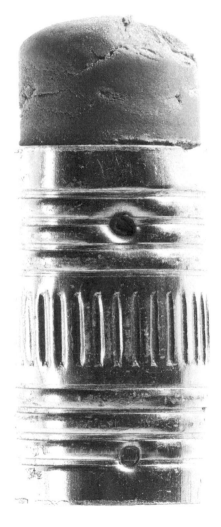

David Rock
< 大衛・洛克
建築師

Louis de Bernières
路易・德・伯尼耶爾
作家

簡單的木製鉛筆相當美麗，這就如同最
好的設計創意，往往是最簡單的。

SIR PAUL SMITH

Sir Paul Smith
保羅・史密斯
時裝設計師
專訪：第138頁

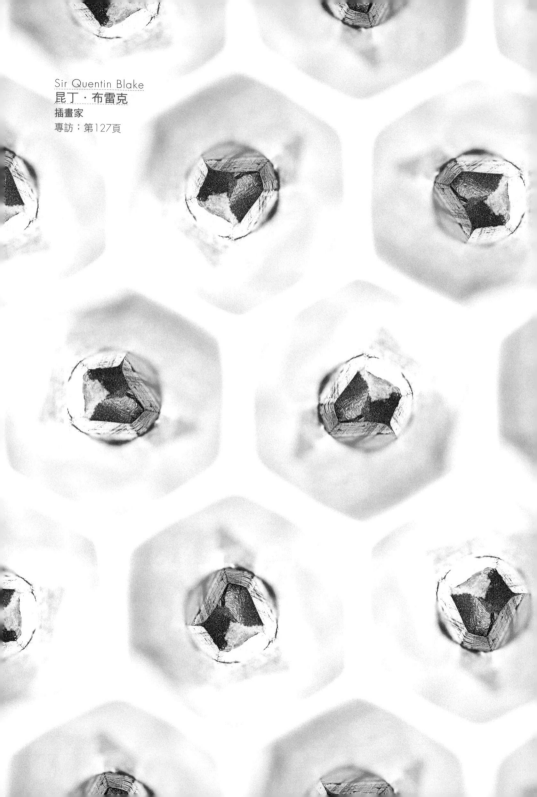

Sir Quentin Blake
昆丁・布雷克
插畫家
專訪：第127頁

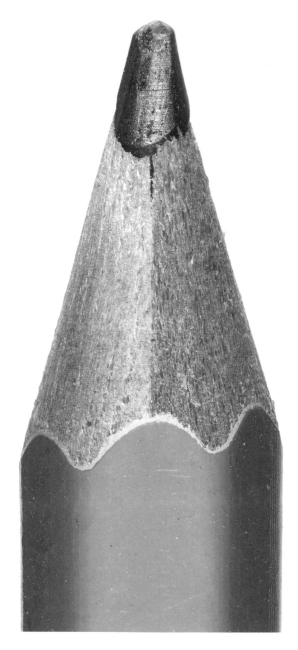

Anna Jones
安娜·瓊斯
美食作家
專訪：第132頁

Keiichi Tanaami
田名網敬一 >
藝術家

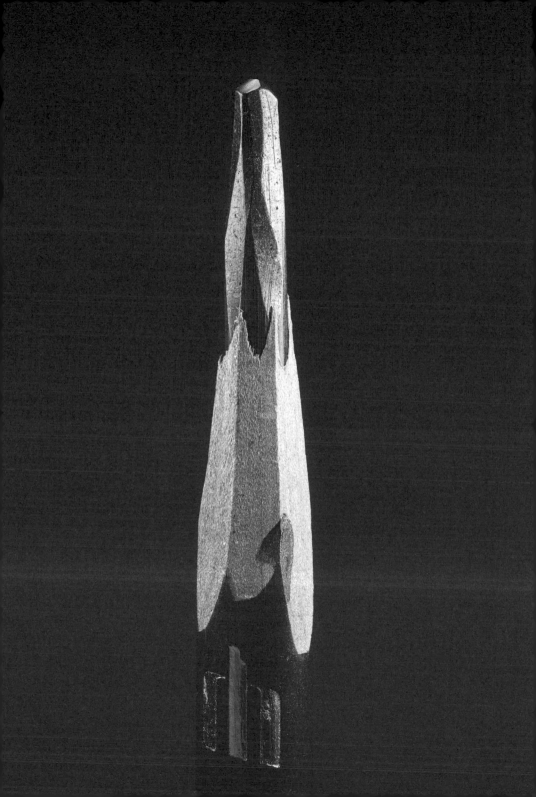

鉛筆就像語言，讓人能夠不假思索地表達。

IAN CALLUM

Ian Callum
伊恩‧卡勒姆
汽車設計師
專訪：第134頁

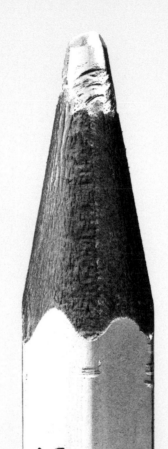

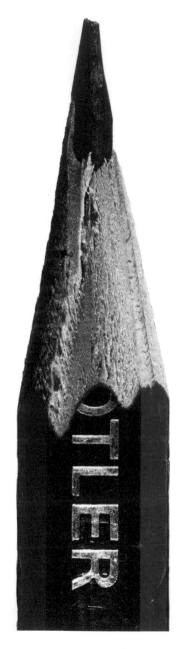

Dougal Wilson
杜格爾・威爾森
音樂MV與廣告導演

Thomas Heatherwick
湯馬斯・海澤維克 >
設計師

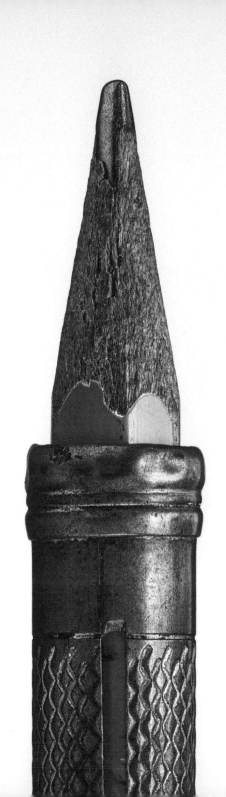

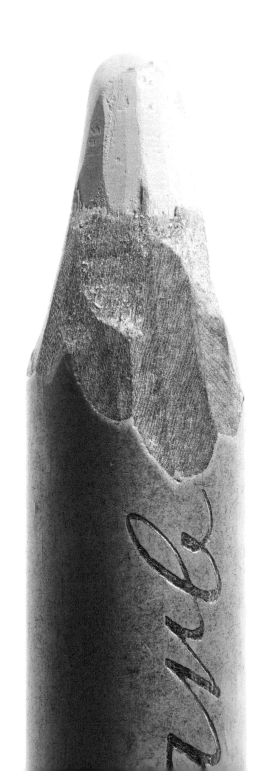

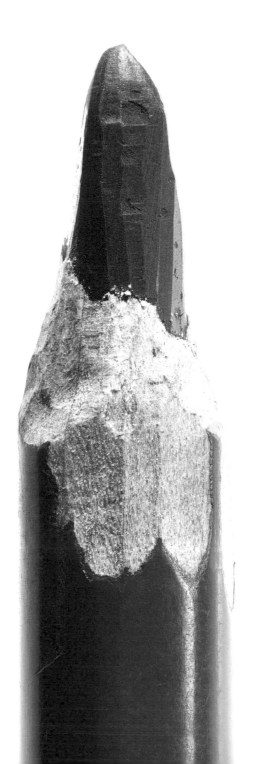

Julia Quenzler
茉莉雅・昆茲勒
法庭素描師
專訪：第136頁

Andrew Gallimore
安德魯・加利摩爾
彩妝藝術家

Christopher Reid
克里斯多夫・瑞德 >
詩人
專訪：第139頁

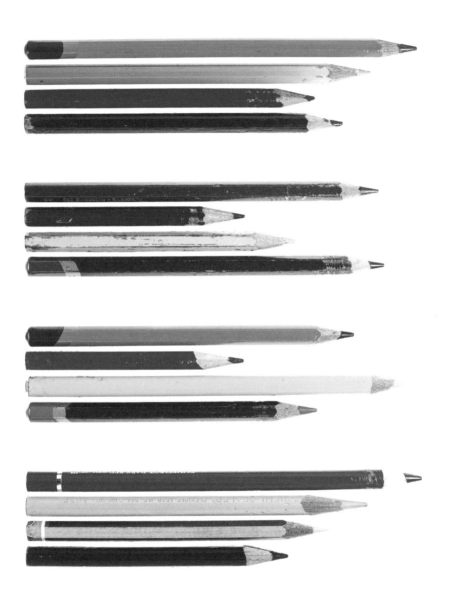

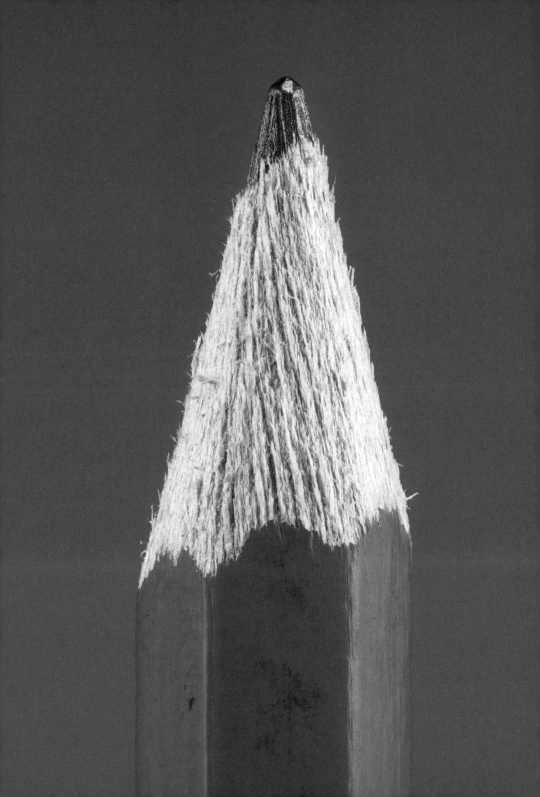

我努力創造美觀實用的東西，從本質上來說，
就是和鉛筆一樣的東西。

SOPHIE CONRAN

Sophie Conran
蘇菲‧科倫
室內設計師
專訪：第140頁

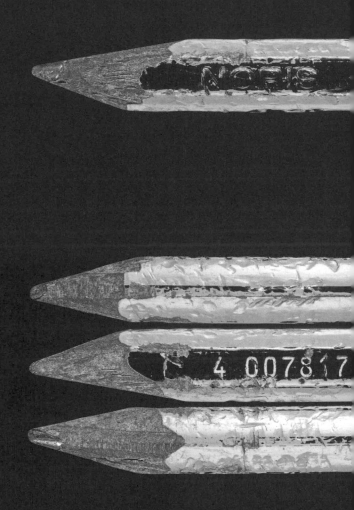

David Shrigley
大衛・史里格利
藝術家

專訪

DAVID BAILEY
大衛·貝利

大衛·貝利是國際知名攝影師，被譽為「當代攝影奠基者」之一。執業五十年來，拍攝了許多具代表性的肖像作品。他的興趣並不局限於攝影，也包括廣告、電影、繪畫和雕塑等。

你的編輯工作常會用到紅色鉛筆，就像紅色簽字筆一樣，只要手上拿著一枝紅筆，就能對一切進行編修、調整、選取，裁剪等工作。因此，這些紅色線條在你的審美觀或世界觀裡，是否也會占有特定的位置呢？

　　我工作的時候通常會用到紅色、黃色和白色鉛筆。第一次標記時會用紅色，第二次標記則可能用黃色，然後再用白色。照片裡的紅色鉛筆（第14頁）是我最容易取得的鉛筆。

所以你是很務實的人？

　　談到鉛筆，我的確很務實沒錯。就像鉛筆的筆芯很容易折斷，而我的工作一直是努力讓各種事物變得更銳利，所以，也許「會折斷」對我而言，就是鉛筆的魅力所在。

紅色鉛筆可以算得上是你創意來源之一嗎？

　　不算。我認為它只個創意周邊，稱不上有魔法，只是功能性的物品。如同相機或任何機器一樣，屬於基礎工具，可以像紙膠帶一樣用來完成任務。

你的鉛筆作品如何在不同媒介如繪畫、雕塑和攝影等之間，產生出不同的變化？

　　在我的藝術作品中，鉛筆是用來畫速寫的。我的攝影作品呈現的是生活，速寫則呈現我的想像力。對我而言，速寫有助於釐清想法，可用來記錄如雕塑或繪畫等的靈感。

華特·迪士尼跟你一樣也是紅色紙捲蠟筆（chinagraph pencil）的愛好者，你覺得自己的工作和迪士尼有相似之處嗎？

　　一點沒有，迪士尼是天才。史上第一個讓老鼠唱歌跳舞的人一定非常傑出，很希望當時的我也能有像這樣的點子。

你有特別想拍哪個人工作中的樣子嗎？

　　不一定。例如我很喜歡畢卡索的畫，但我並不想看到他作畫時辛苦的模樣。

據傳，畢卡索曾經說：「如果他們拿走我的油畫顏料，我會用粉彩。如果他們拿走我的粉彩，我就用蠟筆。如果他們拿走我的蠟筆，我會用鉛筆。如果他們把我衣服剝光，扔進監獄，我就吐口水在手指上，在牆壁上畫畫。」你是否認為鉛筆作品的地位是一種相對較低階、萬不得已才會使用的藝術形式？

　　我不認為。鉛筆可以畫出藝術品，也可以塗鴉。善用鉛筆的人可以讓它發揮最大的功效。

關於這個主題最後想說的話？

　　如果你想開始創作，請先取得一枝鉛筆，然後買一臺該死的削鉛筆機。

Pencils Rock! Rock Yours

No INK ACCIDENTS — PAPER AND GO!

No NEED TO DOWNLOAD A FONT —

YOUR PENCIL IS ALREADY POWERED UP — NO BATTERY NEEDED

LIGHT AND SHADE ARE AUTOMATIC

David Shilling

2016

DAVID SHILLING
大衛・席林

大衛・席林奢華且結構複雜的帽子設計，一直是英國皇家馬會淑女日（Royal Ascot's Ladies' Day）的主要裝飾品。1990年代初期，他的工作重心轉向為繪畫與雕塑。

照片（第25頁）中的鉛筆，發生了什麼事？

那是我每天的例行工作。我太喜歡我的「最佳拍檔」鉛筆，因此沒辦法找到更喜歡的東西把它裝起來。我用來寄鉛筆的那個盒子，也不是什麼多偉大的設計品，比較像是當下臨機應變的結果。但說不定，偉大的藝術也都是這樣誕生的，就像一個偶然的魔法印記。

你喜歡用哪一種硬度的鉛筆？HB或4B？

兩個都不對！雖然我很隨遇而安，也喜歡碰運氣，不過，在選鉛筆時，我可是萬裡挑一的。

「鉛筆」被許多人視為一種符號性的裝飾物件。你是否曾經把鉛筆放入自己的設計或藝術品中？

我從不認為鉛筆是符號性的物件。鉛筆有各種形狀、大小、長度和寬度。雖然任何裝飾都會產生或多或少的影響，例如藍寶堅尼跑車上的速度條紋。但就鉛筆本身的設計而言，大家的共識通常是「少即是多」。

你的作品通常以「豪奢」的視覺感受而聞名。不起眼且大量生產的鉛筆，要如何成為你的夥伴？

首先，我並不認為鉛筆是樸實無華的東西。它是非常複雜的工具，任何必須削鉛筆的人，或者必須去美術用品店或文具店選購鉛筆的人，都會了解這一點。這甚至比在美國買杯咖啡還要複雜得多。

對你而言，有什麼事情是只有鉛筆可以做到，而其他書寫或繪畫工具做不到的？我們可以在哪裡看到你的鉛筆作品？

別忘了，我從沒念過藝術學院，也沒接受過正式訓練，所以我並不是專業的製圖者。我是完全自學，我畫的畫大部分都只是給自己參考，協助工作。我的檔案櫃裡應該有幾百張這樣的畫。

你曾為了鉛筆使壞嗎？例如剽竊、做不雅粗魯的事、亂塗鴉，或更糟的情況？

我很小的時候，有一次我和母親在多徹斯特飯店吃午餐，看見約翰・藍儂也在那裡用餐。我注意到他在亞麻桌布上畫了幾個字。他離開後，我就用刀子把那塊有字的桌布割下來了，這樣算是偷東西嗎？不過，當時如果被阻止，我想我還是會想辦法弄到手。後來我還把這些筆跡裁成幾片，並把其中一半給了當時的女友。在那個年代，只要送女友一張鉛筆畫就足夠了，現在她們比較喜歡收到汽車或公寓啊。

請分享一個你最珍藏的「鉛筆記憶」。

有一次，我參加大型達文西展，我跟在一對身披粗花呢衣裳的女士後面，進入展示底稿的房間，結果，其中一位女士轉頭對她的朋友大聲說：「我們走吧，這裡只有一堆鉛筆畫而已！」我想，如果連達文西都會遇到這種評價，那我的作品還有什麼好怕人批評的呢？

MICHÈLE BURKE

蜜雪兒‧伯克

彩妝設計師蜜雪兒‧伯克以電影作品聞名。她曾經六度獲得奧斯卡「最佳彩妝獎」提名，也分別於1983年以《火之戰》（Quest for Fire）以及1993年以《吸血鬼：真愛不死》（Bram Stoker's Dracula）贏得兩次奧斯卡。她同時也得過兩次「英國影視學院獎」（BAFTA）。

你喜歡怎麼用鉛筆？

我的每個想法，都是以鉛筆在紙上隨意亂寫亂畫開始的。我特別喜歡照片中的鉛筆（第26頁），因為它符合人體工學，而且很平整。我用刀片削這種鉛筆時，可以創造出多種用途。例如，我可以用不同的方式握筆，畫出不同的陰影效果。而且最重要的是，如果我不喜歡，隨時可以擦掉。

你是在藝術學校，還是彩妝學校接受訓練？

我沒有上過正式的彩妝課程，這部分我是自學的。所以當大家看到我的作品，會看到一些比較不一樣的東西。

我想談談蓋瑞‧歐德曼（Gary Oldman）的吸血鬼妝，你的靈感來自哪裡？

導演科波拉和服裝設計師石岡榮子說：「我們要一個與眾不同的吸血鬼……要融合東西方文化。」剛好，那時我家裡有一些美國原住民霍皮族印第安婦女的照片，她們穿著披肩，頭髮紮成你看到的那種髮型，創造出相當美麗的輪廓，然後我試著把日本的「歌舞伎」造型也揉進來。我用鉛筆在紙上畫出喜歡的形狀，提了三、四種設計，最後被選中的是衝突感最強烈的一款。

在皮膚上彩繪，與在紙上作畫有何不同？

很不一樣。做彩妝，面對的是一張既定的臉，必須嘗試去修飾或改變輪廓，例如可能得讓小眼睛看起來更大一點。而且，必須以非常精細的方式來微調，因為沒有人希望螢幕上的臉孔看起來「修很大」。因此，我在彩妝時的手法，與在紙上或畫布上的畫法完全不同。

而且畫布不會動來動去。

沒錯！當演員正在打電話聊天，或低頭看手機時，我必須非常緩慢的抬起他們的下巴，那真的很困難。我曾經在湯姆‧克魯斯和他的發音指導員講電話時，一邊在他身上畫一些非常複雜的花紋。他動得太厲害，我完全是在移動的目標上工作。因此，當我可以用一枝穩定的鉛筆和一張紙畫圖時，真的很幸福。

你最喜歡用鉛筆畫什麼？

我喜歡鉛筆，是因為它就像身體的一部分。我隨時都帶鉛筆，它即時、可變動，而且很直接，就像在吃自己煮的東西。我經常只是隨意亂塗鴉，一會兒後，就會從中看出作品的開端。最後，那些塗鴉往往真的能發展成一幅畫。

你有特別愛用的鉛筆嗎？

我最常使用的鉛筆，可能是市面上最便宜的，那就是黃色的Papermate sharp writer No.2。因為這種鉛筆很容易拿來編寫每日工作項目，所以我總會從裡面抽一枝來用。我也會拿它來畫圖，在紙上塗鴉，就像在創造萬事萬物的起源一樣。

Old Bracus

納達夫 · 坎德爾

知名攝影師納達夫 · 坎德爾以肖像和風景作品聞名於世。他的攝影作品在全球各個重要藏品藝廊，包括倫敦的國家肖像畫廊（National Portrait Gallery）中，都有展出。

你工作中的哪個階段會用到鉛筆？

只有在給客戶挑片做標記時會使用，時間很短。

你有沒有特別欣賞誰的鉛筆畫？

我很佩服那些有辦法把腦中畫面畫出來，好讓別人也能夠看見的人。當我們在倫敦蓋工作室時，我看見建築師竟然可以當場畫出某處的透視圖，那對我而言簡直就像看見神蹟一樣。

與攝影師相比，我更常受到畫家和藝術家的啟發。例如，傑米 · 福伯特（Jamie Foubert）這位出色的建築師，畫了許多相當精美的素描。還有威廉 · 肯特里奇（William Kentridge）的電影作品，也出現許多炭筆畫和燻畫，創造出非常美麗的畫面。對我影響很大的還有美國藝術家愛麗絲 · 尼爾（Alice Neel）和畫家彼得 · 豪森（Peter Howson）等。

更早期一些的影響，應該是來自西班牙的畢卡索博物館。我姊姊擅長繪畫，當她看到畢卡索令人難以置信的畫作、他的課本，以及他在七歲時所創作的圖畫，立刻感動得哭了。雖然她已經是我們家族裡最棒的藝術家，但看見畢卡索，她知道自己還有很長的路要走。

授課時，我也很喜歡向學生展示馬諦斯（Matisse）如何用一條連續的線來作畫。包括輪廓、頭髮、還有一切事物。我相信馬諦斯就算只畫了一條線，你也能在街上認出被他畫下的那個人。

你如何看待自己的藝術創作？

我很欣賞繪畫的微妙之處，例如筆觸、陰影等方面，但我自己完全不畫。我和姊姊不同，我一直在繪畫方面表現不怎麼樣，不過，我不認為這會成為我在創作上的障礙。我不覺得攝影是一項藝術，而比較像是一門手工藝。我能判斷出照片的好壞，很可能正是因為我不會畫畫，才能從技術角度看出照片的良莠。

我的作品經常受到藝術家的啟發。在《身體》（Bodies）系列作品中，靈感有可能是來自讓 · 阿爾普（Jean Arp），但我並非有意為之。往往是在創作過程中審視時，才意識到自己受到了影響，並在繼續創作時確實感受到這些影響。

WILLIAM BOYD
威廉・波伊

威廉・波伊以其十二部得獎小說享譽全球，其中包括《天生大英雄》（*A Good Man in Africa*，1981），《赤子之心》（*Any Human Heart*，2002）和《長夜難眠》（*Restless*，2006）等，他也撰寫過許多電影劇本。

你在創作過程中的哪個階段會用到鉛筆？

我以前會直接用鉛筆寫小說，後來，因為擔心手稿不易保存——可能因為我寫字很快，筆跡會隨時間逐漸變得難以閱讀，所以大約是在寫最近六本小說時，轉而使用鋼筆。不過，我現在仍經常使用鉛筆，主要是用來速記。

你對照片（第54頁）中的鉛筆做了什麼？

這枝鉛筆可能在十五年左右的時間裡「寫」了五、六本小說。我一直在尋找理想的鉛筆，後來終於找到Faber-Castell自動鉛筆（筆芯2.2mm）。多年來，這枝筆對我而言，一直是完美的書寫工具，直到我開始擔心筆跡會褪色，才不再用它來創作。

為何使用自動鉛筆，又為何是粉紅色？這枝筆有什麼特別之處？

自動鉛筆不用削，如果只是用來書寫而非畫圖時，這就是非常明顯的優點。這枝粉紅色自動鉛筆，是在我搞丟了同款的黑色筆之後，買來替代的。說起來有點好笑，因為這個型號的Faber-Castell自動鉛筆已經停產了，我到處找，最後只找到這枝粉紅色的。我平常不會挑粉紅色，是因為別無選擇。然而，這是我所能找到的最後一枝了，所以也確實彌足珍貴。

你每天都會用到鉛筆嗎？

當然會。我隨身都會攜帶一枝自動鉛筆。在我的書房中，還有許多其他各式各樣的鉛筆，用來畫圖和素描。

你在工作中用什麼鉛筆，休閒時用什麼鉛筆？

我不像以前那麼愛畫畫了，說起來有點可惜。通常我工作時會用自動鉛筆，而畫圖時則用傳統鉛筆。

可以說一個你最喜歡的鉛筆故事嗎？真實或虛構的都可以。

對我而言，故事都是虛構的。在我的小說《長夜難眠》裡，主角是一個叫伊娃的年輕女間諜，她用一枝尖銳的鉛筆刺穿一個男人的左眼，瞬間殺死了他。我諮詢過眼科醫生，確認那是可以辦到的。她用一枝筆殺人，而非只是戳瞎對方。

你用鉛筆的方式，有隨著時間而改變嗎？

不算有。不過，我倒是受了大衛・霍克尼（David Hockney）的彩色鉛筆作品啟發，偶爾會用色鉛筆來畫圖，畫畫真的是一件很棒（但很少發生）的事。

有什麼事情是鉛筆能做到，但其他書寫或繪圖工具可能無法做到的事？

「變化無窮」。就如數百年來的藝術家們一再證明的，鉛筆的線條可以構成任何東西，而濃淡深淺的陰影總是帶來令人驚訝的微妙感受。

MATTHEW JAMES ASHTON
馬修・詹姆士・艾斯頓

馬修・詹姆士・艾斯頓是樂高的設計副總裁，十四年前開始在公司的丹麥總部工作。他在《樂高玩電影》（*The Lego Movie*）的製作過程裡，展現了他領導團隊的才幹。

可以說明一下照片（第53頁）中的鉛筆嗎？

這只是一枝很簡單的自動鉛筆，非常實用，可以滿足我的所有需求。我在袋子裡隨時放著鉛筆，因為我的下一個想法（不論好壞），可能隨時會蹦出來！我已經用這枝筆畫過許多樂高人偶的草圖。其中一些即將問世，可能成為玩具或是樂高電影中的角色。

你在創作過程的哪個階段使用鉛筆？

如果我腦子裡出現有可能創造出好角色的特定設計或想法，就會用鉛筆快速畫下來，然後交給我們的設計師和雕塑家，讓角色得到進一步發展。

可否談談你提供的這些人偶草稿，例如鯊魚先生和熱狗先生是如何發展出來的？

我經常有這些怪怪蠢蠢的想法。一般而言，我可能只會畫草圖，然後傳給團隊，讓他們把草圖發展成正式產品。

請描述你理想中的鉛筆。

小時候，我有啃咬鉛筆的壞習慣，這也是我後來都改用自動鉛筆的原因之一。被咬爛、濕答答的鉛筆從口中拿出來時，看起來真的很不專業。我以前還更喜歡有香味的鉛筆，各種顏色的香水鉛筆不僅聞起來像冰淇淋，嚐起來也很像。不過作為一個成年人，我對現有的鉛筆非常滿意，要是筆芯不會斷，可以持續地使用，那就更好了。

談談曾經帶給你啟發的作品？

小時侯，當我在讀羅爾德・達爾（Roald Dahl）的書，例如《壞心的夫妻消失了》（*The Twits*）和《小喬治的神奇魔藥》（*George's Marvelous Medicine*）的時侯，心裡有時會想：「為什麼書裡的圖畫得那麼隨便？我可以畫得更好！」不過，長大後，我終於學會欣賞昆汀・布雷克的作品，並且為他如此輕鬆、簡單的繪畫所表達的內容而感到讚嘆。

你曾經用鉛筆做非常規用途嗎？

在英式搖滾（Britpop）的年代，我的瀏海比現在還長。畫圖的時候，為了避免眼睛被遮住，我會用一枝筆插住瀏海，然後用另一枝筆畫畫。

請分享一個你最珍藏的「鉛筆記憶」。

我到樂高公司上班的第一週，公司讓我們隨意創作任何希望在樂高裡出現的東西。那時，我畫了一個非常特別的小女士：神力女超人！她是我的偶像。後來，經過了十二年，我們才終於推出這個角色，而這期間，我一直都沒有放棄當時的那張草稿。

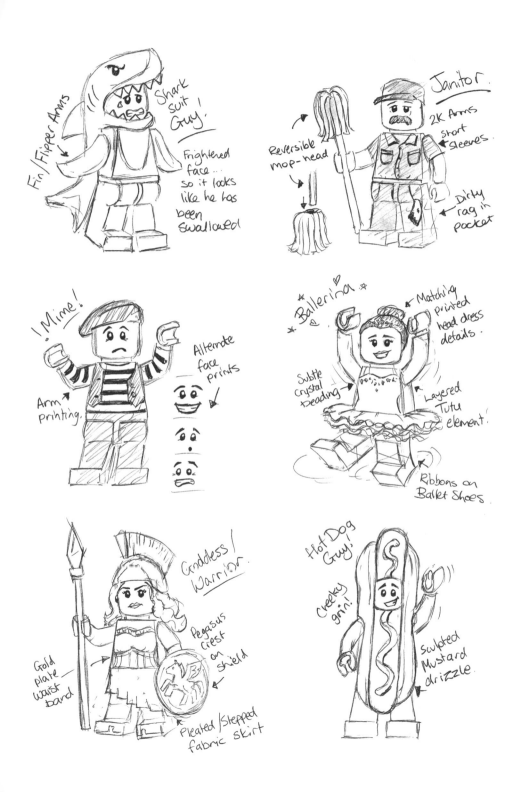

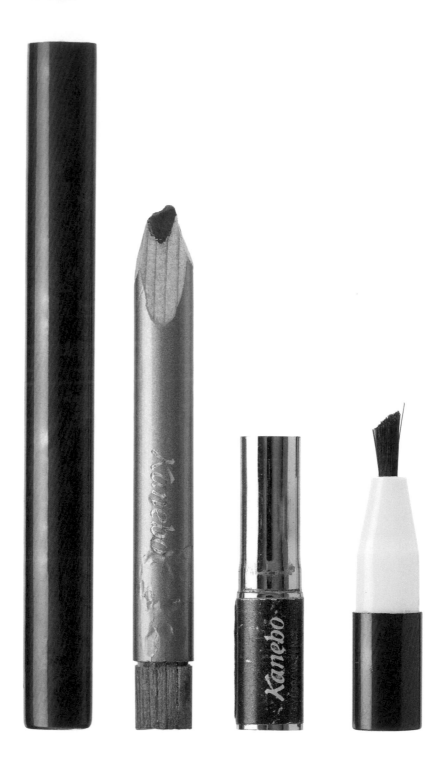

CHARLIE GREEN
查莉‧格林

彩妝藝術家查莉‧格林幫世界級名人和時裝模特的面孔彩妝已經二十多年了，她也與世界知名的高級美妝品牌合作開發系列彩妝。

照片（第58頁）中的鉛筆，是想要表達什麼概念呢？

對彩妝藝術家而言，「翹曲」造型能有很多用途，例如很適合用來畫我喜歡的煙燻妝。這枝彩妝筆的一端是濃密黑色，另一端則是白色，這是個很迷人的加分點。白色可以用來襯托下眼角，營造清醒明亮的視覺感受。有時，我會單單使用這枝筆在整片眼瞼上、下做羽化效果，再用炭筆眼影覆蓋，加強視覺衝擊。

可以跟我們談談對頁這些筆？

很可惜，我的彩妝工具包裡已經沒有這枝停產的Kanebo（佳麗寶）眉筆。這種簡單的長方形筆芯，是有史以來最好用的眉筆。

在皮膚上彩繪，與在紙上作畫有何不同？

對我而言，彩妝師是大團隊裡的一員，我們一同創造驚豔造型。彩妝師和模特兒的關係非常親密，我同時是模特兒的治療師、守護天使、啦啦隊員和幫她叫車回家的人。一整天工作結束後，我仍然必須細心呵護她們！

你剛開始從事這個行業時，必須自己創造出許多產品，如今藥妝店裡到處都是令人眼花撩亂的現成品。擁有現下最好的彩妝筆，對你的工作而言很重要嗎？或者，你能用基本工具創造出令人讚嘆的妝容？

以前，為了達到理想中的效果，我確實自己創作了很多產品。現在，彩妝工具市場供過於求的各種商品，還真是寵壞了我們這些彩妝師。可惜的是，我認為，這會削弱了彩妝師應當具備的才能和藝術性。

能談談你理想中的鉛筆嗎？

這種東西不可能存在。彩妝藝術家非常仰賴「多樣性」，我需要各類表現良好的工具。我有很多適合目前手上工作的理想鉛筆，但無法指出最好的一枝。

最後，想請問你是否曾經將鉛筆用於任何不尋常的用途等，例如搔癢、當武器、進行緊急氣管切開術等？

一時找不到開瓶器，所以只好用鉛筆將軟木塞推進酒瓶裡算不算？會那麼做，是因為當時我結束了一場在摩納哥的工作，正打算在浴缸裡，用酒來「洗掉」煩亂的心情……

JAY OSGERBY
傑伊・奧斯格比

傑伊・奧斯格比與愛德華・巴伯（Edward Barber）於1996年成立Barber＆Osgerby產品設計工作室。他們的作品被收藏在世界各地的博物館中。

你在創作過程的哪個階段使用鉛筆？

我的工作中，有很多時間都是在探索想法，這些想法可以透過畫圖來呈現，所有作品都是從草圖開始的。由於畫圖的本質就是「變化性」，所以在構思階段，畫圖很適合用來充實自己的想法。之後，開始與來自不同國家的人合作時，鉛筆更成了一種重要的溝通方式。它可以讓我們不必開口，因為語言並非我們的強項，但我們可以用鉛筆以圖畫與工程師或技術人員溝通。

照片（第62頁）中的筆是做什麼的？

那枝筆是我畫線稿，和在織品上做標記用的，主要使用在裝潢項目中。2015年，我們在義大利設計「領航椅」（pilot chair）時用了這些筆。它們非常適合用來繪製接縫線、在布料上畫彎角等，是相當好用的工具。

你會特別介意一定要使用正確的鉛筆嗎？

我幾乎可以用任何東西畫圖。如果被困在荒島上，有什麼就會用什麼吧！我不需要很潮的鉛筆，我不覺得我的作品具有藝術性，畫圖是我用來進行溝通的工具。

你從何時開始熱愛畫圖？

我從小就不停的畫。我不敢說我多有繪畫天分，不過我總愛塗鴉，喜歡實驗各種繪圖技巧，也真的很享受這種畫圖的習慣。對我而言，畫圖是為了嘗試了解或嘗試解釋某件事物。

你認為，創作始於紙上，與在電腦上作業相比，會得到不同的結果嗎？

人們使用鉛筆和紙進行繪圖來設計建築，可追溯幾千年的歷史。如今，大部分的東西都是在電腦上進行設計，很容易做出各種彎曲、扭轉的造型，最後的結果往往並不是那麼友善、悅目。

你現在畫圖是因為興趣，或純粹為了工作？

我不會把畫圖當工作，因為這是一件有趣的事。你可以用鉛筆寫購物清單，也可以用它來寫小說；拿筆畫畫時，也是同樣的道裡——鉛筆的用途就是這麼廣泛。

你認為鉛筆會被漸漸淘汰嗎？

石墨最早在英國坎布里亞郡被發現，鉛筆就是在那兒發明的。鉛筆最初是用來標記綿羊，讓人們能夠分辨羊群是屬於誰的。在拿破崙戰爭期間，為了使拿破崙無法制定戰鬥計畫，英國政府禁止石墨出口，由此可見鉛筆有多重要。而英國的石墨出口禁令，同時導致康緹（Conté）只好用石墨粉和黏土發明了鉛筆——他根本是在用邊角料來拚命開發出鉛筆產品！

只要簡單回顧歷史，就能知道鉛筆有多重要，所以，它一定會一直存在。

約翰·波森

約翰·波森以極簡主義的設計聞名，他設計過許多建築和室內項目，包括倫敦設計博物館新址。

你在創作過程的哪個階段使用鉛筆？

雖然我會畫一些簡單的草圖來傳達想法，不過我並不是什麼出色的速寫家。我用鉛筆來寫字和繪畫的時間大概一樣多，我是「筆記」和「清單」的忠實信徒，因為腦子能記住的事，其實出乎意料地少。

你曾說：「像孩子一樣，手裡拿著蠟筆和幾張紙，是最快樂的事。當我還小時，最享受的時刻之一，就是去父親工廠裡的文具室。那裡放著無數的鉛筆、紙張、筆記本。」對你而言，手裡拿著鉛筆和紙，比拿著相機快樂，可以分享這個心情嗎？

當我能夠清楚地思考時，就會感到快樂。為了能夠好好思考，我們可能需要特別騰出時間，待在一個安靜的環境裡；然而，只要我的手中有一枝鉛筆和一張空白的紙，無論身在何處，我都能打開這種心靈空間。

你最欣賞誰的鉛筆素描、設計或筆記？

我從沒見過密斯·凡德羅（Mies van der Rohe），然而，只有他和日本設計師倉俁史朗曾經對我的建築思維產生巨大影響。凡德羅的繪畫提供了無與倫比的洞察力，讓我們看見他在某個專案中，從最初概念到嚴格審視，與一再檢驗的各種過程。即使是最粗略的筆觸，都能讓我從中學到東西。

在你理想中的工作空間裡，可能會有哪些鉛筆？而在你理想中的休閒空間裡（如果有的話），鉛筆又會出現在何處？

我從未刻意區分工作空間和休閒空間，因為我不管在哪裡都可以工作。因此，我在每個地方都放了鉛筆。

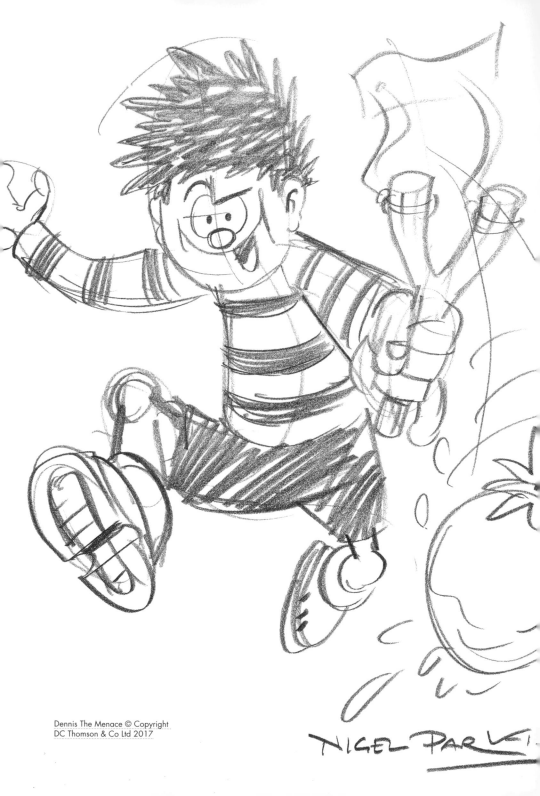

NIGEL PARK

奈傑爾・帕金森

英國漫畫家奈傑爾・帕金森在經典漫畫《比諾》（*The Beano*）和《丹迪》（*The Dandy*）中，繪製了著名角色「淘氣阿丹」（Dennis the Menace）和「搗蛋鬼米妮」（Minnie the Minx）等。

你在創作過程的哪個階段會用到鉛筆？

鉛筆是一切的起點。自己發想漫畫的時候，我會先從粗略的鉛筆素描開始，然後再決定對話內容。如果是為別人的腳本進行繪製，我就會先用鉛筆在每一格裡輕輕繪製草圖。一個完整的頁面可能需要花十五分鐘，直到我對布局、動作和表情都滿意，我就會畫上細節。最後，我會用沾水筆完稿。

你會用HB、2B等硬度的鉛筆，或其他特殊鉛筆？

主要是HB。我會用先用3B開始畫，最後以HB收尾。

我不用鉛筆完稿，只是用來畫參考用的線條。

你每天都會用到鉛筆，還是特殊場合才會用到？

每天都會用到！

你用照片（第64頁）中的鉛筆畫過什麼？

我用那枝鉛筆畫了所有的草圖！拍這張照片的那天，我正在用它畫「淘氣阿丹」。

你習慣先思考再下筆，或是先畫再思考？

我看著紙，等到畫面浮現，然後鉛筆就會幫我把想法畫到紙上。

你用鉛筆的方式，是否有隨時間產生變化？

在早期的職業生涯裡，我似乎有點過度依賴鉛筆，可能有一半以上的工作時間都在用鉛筆畫、用鉛筆修改、擦掉等。現在，我可以用最少的筆畫來描繪想法。不過，我認為這是經驗和信心累積的結果，並無優劣之分。

請分享一個你最珍藏的「鉛筆記憶」。

我剛出道的時候，有一次我的鉛筆用到只剩下一英寸長，於是我跑去跟編輯要一枝新的鉛筆，結果，編輯拿起那枝筆說：「這至少還可以再畫兩頁。」還有，在二次世界大戰期間，「比諾」和「丹迪」辦公室發給每位插畫家一枝金屬鉛筆延長器，好讓鉛筆可以被用到更短。這項政策，大概每週可以為公司省下一分錢吧。

你曾為了鉛筆使壞嗎？例如剽竊、做不雅粗魯的事、亂塗鴉，或更糟的情況？

不會的，鉛筆就像是我身體的延伸，只做我想做的事！

你會咬鉛筆嗎？

天啊！我才不會。

尼克・帕克

動畫師兼導演尼克・帕克是許多受歡迎角色的創作者，包括《酷狗寶貝》（*Wallace and Gromit*）以及衍伸作品《笑笑羊》（*Shaun the Sheep*）等。他得過六次奧斯卡獎。

你用照片（第68頁）中的鉛筆畫了什麼？

這是電影《酷狗寶貝——麵包與死亡事件》的第一階段草圖繪製時，所使用的鉛筆。

你會用2B或是其他鉛筆？

大部分是用2B，不過有時候，我會用更軟一點的鉛筆。

你認為什麼事情是鉛筆可以做到，但電腦辦不到的？

畫圖。我用鉛筆的時候會比較開心，而且能跟創作有更多互動。鉛筆質地給人一種更「自然」的感覺，讓我更容易掌控。

建立角色的時候，你會從哪裡開始畫起？

眼睛。

昆丁 · 布雷克

昆丁 · 布雷克爵士是一位英國漫畫家、插畫家與兒童作家，他以與瓊 · 艾肯（Joan Aiken）、邁可 · 羅森（Michael Rosen）以及羅德 · 達爾（Roald Dahl）等知名作家合作童書而聞名。

請談談你的Magic Pencil（彩虹魔術色鉛筆，第92頁）吧。

　　幾年前，我在英國圖書館協規劃當代英國插畫家展覽。當時，這種筆在圖書館裡的商店販售，我們把它取名為「Magic Pencil」，並把這個名稱印在筆身上。Magic Pencil一次可以畫出三、四種顏色的線條，我很喜歡用它們畫畫。後來，我在《彩色筆》（*Angel Pavement*）這本書裡，用它們來繪製天空。

你有最愛用的鉛筆嗎？

　　我比較常用黑色或深褐色墨水筆，筆頭有點刮擦聲的那種。

　　不久前，我為羅素 · 霍班（Russell Hoban）的科幻小說《瑞德里 · 沃克》（*Riddley Walker*，Folio Society）繪製插畫，我用各種各樣的羽毛筆來完成繪圖。那種有點脫離掌控的筆，會留下無法預測的痕跡，讓畫風變得非常陰鬱原始，很適合這本小說。我最喜歡的鉛筆，是黑色的水性色鉛筆。我會先用它進行繪製，然後再濕刷加工成有趣的效果（希望真的如此）。我在《鳥類的祕密生活》（*The Life of Birds*）這本書裡的所有插畫，都是以這種方式完成。另一種我最常用的筆是黑色的紙捲蠟筆。這兩種筆都能透過印刷，製造出一些效果。

自十六世紀以來，鉛筆便一直伴隨著我們，你認為，它還能再度過下一個五百年嗎？

　　我覺得，人們還會繼續使用「鉛筆」這玩意兒很長的時間，並不是因為它的效果有多好，而是因為它可以使視覺紀錄變得容易，而且，也方便我們在紙上進行思考。

你的插畫傳達了許多情感：喜悅、淘氣、驚奇、悲傷等。你是否也在繪製角色時感受到他們的情感？

　　從插畫的角度來看，這個問題很有趣，而且應該要從另一個層面來說。我畫畫的當下並不覺得「真的」感受到角色的情感，我不太確定怎麼說比較好——儘管工作時，我可能會試著揣摩、同理角色，但同時也得考慮許多其他事情，例如角色的外型、在頁面上的位置、該用什麼繪製工具和技巧，以及這些圖像之間的關係等。試圖讓角色看起來隨著情節表現出情感，比較像是插畫家的直覺，有時甚至是在不知不覺中畫出來的。

在《彩色筆》這本書裡，你曾經提到：「當你開始畫圖時，永遠無法確定接下來會發生什麼，對嗎？」你在畫圖時，經常會出現驚喜嗎？

　　沒錯。有時，回頭看到自己畫的圖，會感到很驚訝。有時也可能會畫出自己尚未完全確定的感覺。

PETER JENSEN
彼得・詹森

丹麥出生的彼得・詹森，是倫敦時尚界最受矚目的名人之一。他畢業於聖馬丁藝術與設計學院（Central Saint Martins），於1999年創立了Peter Jensen品牌，從2001年起，便開始在倫敦時裝週上亮相。

你在創作過程的哪個階段使用鉛筆？

當我開始繪製新時裝系列的時候。

你從小就喜歡畫畫嗎？是否還記得第一幅讓自己感到滿意的作品？

沒錯。我祖母去世時，我才發現她保留了我小時候的所有畫作。現在，我把它們放在家裡。

你的繪畫方式有什麼改變嗎？

當然，我畫得越來越好，而且也更能傳達出我想要表現的內容。

你會用昂貴的鉛筆作畫，或是任何筆都可以畫？

我可以一直用同樣的筆工作。

有什麼事是鉛筆可以做到，而電腦做不到的？

我工作的時候，除了收發e-mail以及在Safari、iTunes和iPlayer上搜尋內容以外，其他的事我都不用電腦。就這樣。

請談談你照片（第74頁）上這些鮮豔的HAZZYS鉛筆，它們看起來非常賞心悅目。

真的很美！HAZZYS製造的這些鉛筆，真是令人驚喜。說真的，這些鉛筆會比衣服更能取悅我，它們現在就放在我桌上。一想到可能有人在某處，正在用印有我名字的木頭筆鉛筆寫字，就讓人覺得開心！

你受到許多藝術家和收藏家的啟發，例如辛迪・謝爾曼（Cindy Sherman）、芭芭拉・赫普沃斯（Barbara Hepworth）、佩吉・古根漢（Peggy Guggenheim）等。請問她們如何激發你的創作靈感？

她們都是我很欣賞，或想要取法的人，給了我很多啟發。她們在我的作品世界裡占有一席之地，最重要的，就是這些名字的背後，代表堅強的女人。她們的魅力掌握了一切，用各種方式在我的作品中展現。

如果你可以跟一位歷史上的人物交換鉛筆，你會選誰？

丹麥的克里斯蒂娜（Christina of Denmark）、阿加莎・克里斯蒂（Agatha Christie），或菲利普・拉金（Philip Larkin）。

史蒂芬·威特希爾

建築藝術家史蒂芬·威特希爾以繪製準確且生動的城市著稱，他能夠短暫一瞥，就繪出建築群的全貌。

你如何使用鉛筆？

當我看到激動人心的場景，我會先用鉛筆在素描簿裡畫一個粗略的草圖，稍後再進工作室中繪製完稿。我也會用鉛筆畫好輪廓和布局，然後再用顏料和針筆進行繪圖。

你有最喜歡的鉛筆嗎？

我喜歡用Staedtler（施德樓）鉛筆和防乾耐水性代針筆。因為它們有不同的顏色和大小，讓我可以很容易地為作品增添效果。

你記得人生中第一幅讓自己感到滿意的作品嗎？

我從小就喜歡畫各種動物，不過我最喜歡畫的還是建築物，尤其是聖潘克拉斯車站（St Pancras station），我大約從1982年就開始畫它。

你有沒有特定的繪圖順序？是從草圖或輪廓開始畫，還是從某個細節開始畫？

有時，我會用鉛筆繪製輪廓，接著用鋼筆和墨水完成細節，再擦掉線稿。如果還要添加陰影，我就會再用鉛筆。

你最喜歡畫什麼？

我喜歡倫敦和紐約等現代城市。我喜歡混亂和秩序共存、尖峰時間的交通與廣場大道。我最喜歡的建築物是克萊斯勒大廈和帝國大廈，以及金絲雀碼頭（Canary Wharf，倫敦商務大樓區）。

你畫最久的一幅畫，花了多少時間？

我在十公尺長的畫布上繪製東京天際線，花了將近十天。

塞巴斯蒂安・伯格恩

英國產品設計師塞巴斯蒂安・伯格恩，形容自己的設計方法是「讓日常物品變得更特別」。他曾經設計過「骰子鉛筆」和「廚房鉛筆」。

鉛筆如何影響你的思考和創造方式？

鉛筆的優點就是「非永久性」。雖然我從不使用橡皮擦，但鉛筆仍能具備較高的寬容度，因而有助於想法的變更與發展。

你是如何想到「骰子鉛筆」的創意？

骰子鉛筆是我在思考可以在鉛筆上印什麼有用的東西時想到的。在我忽然想到鉛筆和骰子都有六個面時，靈感就來了。由於鉛筆和骰子的功能可以合理的放在一起，所以這個點子沒有什麼破綻。

你記得第一幅讓自己感到滿意的鉛筆畫嗎？

記得。那是一幅靜物寫生，畫著一件掛在門把上的條紋T恤，那大約是我十五歲時，很普通的學校作業。我花了兩、三天的時間畫這張圖，最後終於達到我想要的感覺，我因此感到很滿意。現在我仍經常愉快地欣賞這件作品，因為它就掛在我媽媽家的廚房裡。

你最喜歡鉛筆素描或設計裡的哪一點？

我最喜歡那些在手稿或圖片頁面旁邊、背面所添加的註解、評論或塗鴉。它們可以增加原始作品裡所沒有的強烈個人色彩。這些元素能帶來更強大的感受，是因為它們原先並不打算要讓別人看到，只是出於個人原因而用鉛筆寫在上面。

你的作品表現出對傳統工具和日常用品的熱愛，你最欣賞這些樸實鉛筆的哪一點呢？

鉛筆最迷人之處，就在於它四百年來幾乎沒什麼改變。以鉛筆能辦到的事，跟它的價格相比，鉛筆根本就是最平民的繪圖和書寫工具。

你會只為了消遣而畫畫或塗鴉嗎？

有時出於好玩，我會刻意不用鉛筆打草稿而直接畫水彩，看看自由發揮會為我帶來什麼。

你曾經以不尋常的方式來使用鉛筆嗎？

我有時候會用骰子鉛筆來幫我做些選擇。

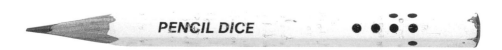

Kale, Tomato & Lemon
one - pot spaghetti

Ingredients...
400g spaghetti or linguine
400g cherry tomatoes
The zest of 2 unwaxed lemons
100ml extra virgin olive oil
2 heaped teaspoons of sea salt
400g kale stripped from its stalk
Parmesan or Pecorino cheese

Method...
Fill and boil a kettle and get all your
ingredients and equipment together.
will need a large shallow pan with

put the pasta into the pan - you wan
to lay flat on the base of the pa
chop the tomatoes in half and all
them to the pan. Grate in the zes
both the lemons and add the oil

安娜・瓊斯

身兼廚師、造型師和作家身分的安娜・瓊斯是《現代飲食方式》（*A Modern Way to Eat*）和《現代烹飪方式》（*A Modern Way to Cook*）這兩本書的作者。她也定期為「The Guardian Cook」和「The Pool」女性新聞網站撰寫專欄。

你在創作過程的哪個階段使用鉛筆？

通常我寫食譜初稿的時候，都是在廚房裡一邊和坐在膝上的兒子玩耍，一邊用沾滿麵粉的黏黏手指在鍵盤上打字。不過，當我或團隊裡的其他人為了拍攝或試菜，必須操作食譜時，我就會把食譜列印出來，用一枝可靠的鉛筆在上面做點註記。

在修改份量或調整烹飪時間時，鉛筆是最好用的。我手邊常有一堆被醬汁染色的零散紙張，必須整理出順序，才有機會變成一本書。

在你的食譜中，當要描述食材大小時，經常出現「鉛筆」，例如「在烤春根菜裡『像鉛筆一樣細的胡蘿蔔』……在紅糖豆腐糯米捲裡『和鉛筆一樣寬』的炸豆腐片」等，鉛筆在你的料理中，是一種外觀上的指標物件嗎？

用鉛筆來形容的優點在於，它幾乎是個通用的物件。無論我的書被翻譯成哪個語言，所有的人都可以明白「像鉛筆一樣」是什麼意思。

假設用「鋼筆寬」（pen-thin）來描述，我就不那麼確定了，因為它可能代表biro、fountain或Sharpie等不同粗細的筆。

你最欣賞誰的素描、設計或筆記本？

去年，我去了昆丁・布萊克在「插畫之家」（House of Illustration）的展覽。我一直是他的粉絲，認為他是真正的插畫天才。我特別喜歡他那些破舊的筆記本，裡面畫滿了錯綜複雜的人物。我也看到他最近幫倫敦經典的劇院前的餐廳「J.Sheekey」重新設計的菜單，上面的插畫真是奇妙極了。

伊恩・卡勒姆

據說，當十四歲的伊恩・卡勒姆，第一眼看到Jaguar XJ6的那一刻，他就已經立下志向。他曾任職於Ford（福特汽車）、TWR（湯姆・沃金蕭車隊）、Aston Martin（阿斯頓・馬丁）等車廠，並於1999年成為Jaguar（捷豹）的設計總監。

請介紹一下圖片中這枝5B Shadow Play鉛筆（第97頁）。

這是WHSmith鉛筆。我總是忘記帶筆，因此經常會在飛機起飛前在機場買鉛筆。這枝特別的鉛筆是在希思洛（Heathrow Airport）機場買的，已經用了很久，我長途旅行時，會用它在飛機上畫圖。最棒的是，這枝鉛筆非常便宜，卻可以幫助我建立任何事物的想法概念。

你十四歲時寄給Jaguar副董事長Bill Heynes的那幅畫，就已經非常出色。你是怎麼學會那種畫法的？

我三歲就開始畫畫憑直覺畫著屋裡的各種物品，例如吸塵器、媽媽的Kenwood攪拌機等。我的表舅是土木工程師，有一天他教了我如何畫輪子的透視圖，那是我開始繪製汽車的起點。上學的第一天，我就畫了一輛汽車給老師看，當時我才剛滿五歲。

你特別欣賞誰的畫作？

在我六歲的時候，我爺爺給了我兩本書：《如何畫汽車》（*How to Draw Cars*）和《如何畫飛機》（*How to Draw Aircraft*）。作者是法蘭克・伍頓（Frank Wootton），當時他還是個年輕小伙子。他是一位相當了不起的藝術家，作品非常具有啟發性。

請描述你的理想鉛筆，真實的或想像的都可以。

我覺得最完美的鉛筆是Blackwing Palomino黑桿經典鉛筆。它的平衡非常完美，而且末端帶有橡皮擦，在旅行移動的時候非常方便，如果能買上一盒，就太方便了。

當你有設計靈感時，下筆畫出概念的「自由度」有多高？是否會同時受到製造、生產技術以及其他各種因素的限制？

最初的想法形成時，並不會立即去考慮實際面。設計最重要的就是從零出發，不設框架。不過，接下來就要考量你說的那些了。

有沒有什麼是只有鉛筆可以辦到，平板電腦或觸控筆卻做不到的？

「自發性」的線條和紋理。對我而言，鉛筆就像語言，讓人能夠不假思索地表達。使用平板時，反而需要很高的專注力。

設計一輛新車的想法是如何開始的？是先提出概念，例如「這輛車對目標族群的意義是什麼」，還是直接下筆畫草圖？

一輛汽車是從很簡單的想法開始，然後必須很快地畫出許多草圖。但有時，我真的很想要慢慢醞釀那個簡單的想法！

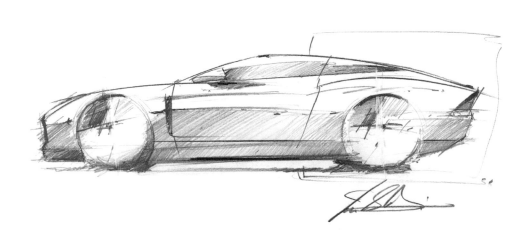

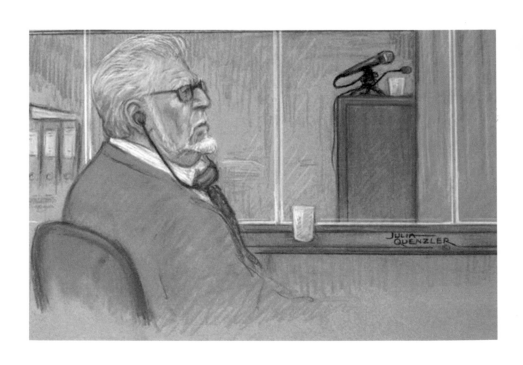

茱莉雅·昆茲勒

茱莉雅·昆斯勒喜歡從生活中取材。在擔任法庭速寫師以前,她在加州和亞利桑那州都有工作室,並且在懷俄明州和新墨西哥州販售自己畫的美洲原住民肖像。

你的隨行包裡會放什麼工具?

我會把畫冊跟一個輕便繪圖板用發泡紙包起來,然後再帶一個裝有各種彩色鉛筆的盒子,還有無痕紙膠帶,在風大的情況下,可以把圖畫紙固定在繪圖板上,再加上幾個長尾夾等,這些都是非常基本的工具。有時遇到下雨,我會去咖啡店躲雨,再把畫好的圖拍下來。

可以告訴我們你當初是如何進入法庭速寫師這一行?

我住在加州時,有一次在電視上看到法庭速寫,就跟電視臺聯繫,問他們是否還需要法庭速寫師。他們請我到電視臺,在新聞編輯室裡當場畫幾個人當作面試。第二天,他們就派我去法庭畫速寫了。

回到英國後,繼續從事這項工作是否容易?

當然不簡單!最初我跟BBC聯繫,他們的答覆是:「英國沒有法庭速寫這種東西喔。」當時的情況確實如此。但過了幾週後,我再接再厲,結果那次和我接觸的人很有興趣,邀請我隔天去試畫。於是我就成功了。

在法庭上工作時,你何時會用到鉛筆?

鉛筆當然是最重要的。英國並不重視在法庭上畫速寫的人,所以我只會帶一個速記用的筆記本進去。記下一些重點,而大部分的時侯,我就是一直盯著那個要畫的對象,然後把畫面記在腦海中。當我覺得訊息已經足夠的時候,我會去任何可以畫圖的地方進行工作。如果當下有空著的諮商室,而且裡面也有桌子時,我可能就會在那裡畫。最糟的情況是我必須坐在公共區域裡,在腿上放繪圖板來畫,而且還必須一邊回答站在旁邊看畫的民眾的問題。

照片(第100頁)裡的粉紅色鉛筆是用來做什麼的?

這是我比較少用的顏色,主要用來幫嘴唇、臉頰以及最重要的耳朵加點顏色。它可以讓肖像畫更生動,其他顏色的筆做不到。雖然是很淡的粉紅色,卻可以用來呈現皮膚下方的血色,圖畫會顯得栩栩如生。可惜幾年前,CarbOthello停止生產這種顏色,我的存貨只有一枝全新的,和一枝用到剩下兩英寸的了。

你不工作的時侯,也畫畫嗎?

隨時都畫。就連坐在家裡看電視時,我也會突然拿起鉛筆和紙,畫一張想像中的臉孔。有時我也會偷偷畫下在火車上睡著的乘客。如果有時間的話,我會去人體寫生教室畫畫。能夠看著模特兒並畫下來,真的很棒。不過因為法庭的限制,我往往只能憑記憶來畫。

SIR PAUL SMITH
保羅‧史密斯

保羅‧史密斯是一位英國時裝設計師，他以男性時尚剪裁，或者說「翻轉經典」
（classics with a twist）而聞名。

你在創作過程的哪個階段會用到鉛筆？

　　每天都會用到。總的來說，我不算是
常用電腦的人。我認為像鉛筆這樣的簡單
工具比較不會流於制式，能產生比較有趣
的結果。就算畫錯了，卻能從中得到更好
的想法！

**過去這幾年裡，你也曾經設計鉛筆和鋼
筆，如條紋鉛筆袖扣與瑞士卡達（Caran
d'Ache）合作的圓珠筆與實用的彩色鉛筆
盒。鉛筆本身對你來說，是否已經代表一種
設計指標？**

　　正是如此！簡單的木製鉛筆相當美
麗，這就如同最好的設計創意，往往是最
簡單的。要談設計，鉛筆就最好的例子。

請分享一個你最珍藏的「鉛筆記憶」。

　　我曾經找到一枝漂亮的紅色扁平鉛
筆，可能是專門標記大理石切割和木工用
的，扁平的鉛筆可以畫下更寬的標記。

你欣賞誰的鉛筆素描、設計或筆記本？

　　第一時間想到的是達文西，不過達利
（Dali）的鉛筆素描也很棒。對於一個使
用許多色彩的超現實主義畫家來說，他有
許多鉛筆素描是一般大眾想像不到的。

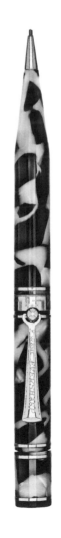

CHRISTOPHER REID

克里斯多夫・瑞德

克里斯多夫・瑞德是一位英國詩人、散文家、漫畫家和作家。他紀念已故妻子的詩集《一抹漫射》（*A Scattering*），獲得了2009年科斯塔圖書獎（Costa Book Awards）。

你在創作過程的哪個階段會用到鉛筆？

通常我創作一首詩時，會先有文字想法，然後開始建立片語和句子，接著就用鉛筆將這些句子記錄在紙上，然後再用鍵盤來繼續發展。雖然每次創作不一定是哪個階段最重要，但大致上我的創作過程都是這樣的。

在參與本書的創作者之中，你是少數寄了不只一枝鉛筆（第103頁）來的。手邊經常有一系列鉛筆和各種彩色鉛筆，對你來說是否很重要？

現在我面前一定有大約五十或六十枝各種顏色的鉛筆，當我看到特別可愛的筆時，就忍不住要多買。我很確定這是某種戀物癖。

你每天都會用到鉛筆嗎？

對啊，選擇今天要用的鉛筆顏色，就是戀物者的樂趣，就像穿上合適的衣服，好展開新的一天。

什麼事情是鉛筆可以做到，但其他書寫或繪圖工具可能做不到的？

我用鉛筆，是因為我不太會用鋼筆。我握筆時會把拇指塞在食指下，因而讓手部動作非常緊迫而費力。鋼筆的筆尖無法讓我這樣寫字，鉛筆是我唯一能輕巧書寫的機會。我小時候沒有學好握筆方式，到現在還改不過來。

可以給我們看你用鉛筆寫出來的詩嗎？

這些初稿我都藏起來了，除了我以外沒有人可以看到。

你欣賞誰的鉛筆作品？不論作品是素描、設計、筆記、詩作都可以。

我很喜歡也羨慕某些藝術家的手寫筆跡，例如班・尼克森（Ben Nicholson）。他寫的每個字都有優雅的外形，而且會跟下一個字母緊密的結合在一起，彷彿是隨意且匆匆寫下的字。我也會在各種印刷品上發現德國藝術家的鉛筆簽名，筆跡通常都相當優美。

你曾為了鉛筆使壞嗎？例如剽竊、做不雅粗魯的事、亂塗鴉，或更糟的情況？

嗯，我可列出一張從重到輕的罪行清單。如果我的詩有任何不雅或格律不正確，只能怪我而不能怪罪鉛筆。至於其他各項罪名，我會主張自己無罪。

蘇菲・科倫

蘇菲・科倫是英國室內設計師、廚師和作家，她為英國瓷器大廠Portmeirion設計的玻璃和餐具系列，獲得了Elle Decoration和House Beautiful大獎。

你在創作過程的哪個階段使用鉛筆？

我喜歡一直用鉛筆。我最喜歡買一大包彩色鉛筆，然後按顏色分類排好。我喜歡整齊，也喜歡隨身帶鉛筆盒，以便立刻記下任何想法。吃飯時在餐墊紙上畫圖，或在上面玩遊戲時，都很方便。

你用照片（第104頁）中的鉛筆做過什麼？

這枝算是我的塗鴉鉛筆，用來速記，可能是形狀、設計、筆記或數字等各種事物，以及所有怪異奇妙的想法，足以填滿我的筆記本。

你的鉛筆是在日常或是特殊場合使用？

我都把鉛筆放在手提包內的筆袋裡。但照片上這枝筆是我姊姊送的，是我最珍愛的聖誕禮物之一。所以，我想它應該更適合出現在特殊場合才對。

我覺得，光是說「熱衷色彩」還不足以形容你，可以談談你偏愛彩色鉛筆的原因嗎？

真的！我很喜歡各種顏色，我喜歡為生活的各個層面加入色彩：愉悅的粉紅色或黃色總是可以讓人微笑、感到開心！

你不僅是美食作家和室內設計師，而且也是食物和產品設計師。像鉛筆這種原始的工具，如何與你的設計相互結合呢？

我努力創造美觀實用的東西，從本質上來說，就是和鉛筆一樣的東西。我喜歡樸質鉛筆特有的誠實。例如Portmeirion系列餐具，我在設計的當下，就決定這些餐具都要手工拉胚製作。我是在旅行途中得到這個靈感的，對頁圖是我那時用鉛筆畫出來的草稿。我把這些草圖交給了我們的首席陶藝師，由他親自手拉出產品原型，接著便誕生了新系列產品。我們希望世界各地的家庭都能愛上它們。

請分享一個你最珍藏的「鉛筆記憶」。

我十二歲那年，父母送我的聖誕禮物，是一盒精美的三百色彩色鉛筆。拆開包裝，看到愉悅的彩虹色調和無限的可能性向我招手，這真是最令人愉快的一刻。

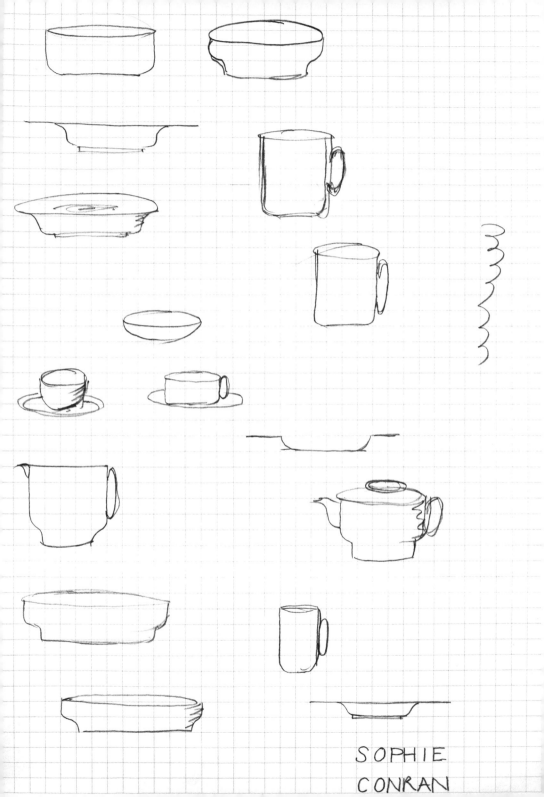

SOPHIE
CONRAN

關於這本書

　　這本書的企劃，是由兩位創作者亞歷克斯‧哈蒙德與邁克‧田尼，偶然閒聊到在各自工作中，對於「創意感受」方面的變化而產生。他們發現，儘管在各自的工業設計和攝影領域中，已發展出各式各樣令人讚嘆的先進技術，但這是否會使純粹原始的創造力逐漸消失？新一代的觸控螢幕能不能讓人感受鉛筆剛削尖時的滿心歡喜，或者能否體會到筆芯斷裂時的挫敗感？

　　為了回答這些問題，他們決定藉由拍攝這些頂尖創意工作者所使用的鉛筆照片，將這些經常被人們忽視的平凡鉛筆搬上臺面。他們也試圖透過製作這些鉛筆的「肖像」，捕捉這種創意工具的簡單之美。

　　這項企劃後續也衍生出巡迴展覽，而且持續進行國際性的展演，並透過出售和拍賣限量版的印刷品，捐贈支持「災難兒童基金會」（Children in Crisis）等慈善機構。

關於作者

亞歷克斯‧哈蒙德（Alex Hammond）

產品設計與包裝設計師。擅長將藝術和工程背景應用於更廣泛的設計領域，包括品牌宣傳、攝影和電腦影像視覺化等。

邁克‧田尼（Mike Tinney）

英國出生，靜物與紀錄片攝影師，擅長拍攝物品寫真。曾替Casio、Dior、Gucci、Haagen Dazs、Jameson、Luta、Conde nast Traveler、Metro以及The Telegraph Magazine擔任攝影。

謝詞

特別感謝：所有的鉛筆貢獻者及相關人士——Adam Spink和Calum Crease、Alan Aboud、Ben Cox、Ben Monk、Chris Bedson、Claire Lawrence、Coco Fennel、Dave Pescod、Ed Reeve、Eddy Blake、Giorgia Parodi Brown、James Lowther、James Smales；「災難兒童基金會」的Joe Spikes、Koy Thomson及所有工作人員；Lawrie Hammond、Leo Leigh、Lisa Comerford、Liza Ryan Da、Lucy Adams、Mark Champkins、Mark Pattenden、Nathan Gallagher、Paul Smith小組；Peter Mann；Metro公司的Simon Turner、Kate O'Neill、Steve Macleod、Martyn Gosling；Sophie Lewis和Sarah Courtauld、Sutveer Kaur、Tom Skipp、Zoe Tomlinson，當然，還有Laurence King出版社，特別是Felicity Maunder、John Parton，和Marc Valli，非常感謝你們信賴這項企劃。

鉛筆的祕密生活

頂尖創意工作者與他們的忠實夥伴

原文書名　The Secret Life of the Pencil: Great Creatives and their Pencils
作　　者　亞歷克斯‧哈蒙德（Alex Hammond）、邁克‧田尼（Mike Tinney）
譯　　者　吳國慶

總 編 輯　王秀婷
責任編輯　李華
版　　權　徐昉驊
行銷業務　黃明雪、林佳穎

發 行 人　涂玉雲
出　　版　積木文化
　　　　　104台北市民生東路二段141號5樓
　　　　　電話：(02) 2500-7696｜傳真：(02) 2500-1953
　　　　　官方部落格：www.cubepress.com.tw
　　　　　讀者服務信箱：service_cube@hmg.com.tw
發　　行　英屬蓋曼群島商家庭傳媒股份有限公司城邦分公司
　　　　　台北市民生東路二段141號2樓
　　　　　讀者服務專線：(02)25007718-9｜24小時傳真專線：(02)25001990-1
　　　　　服務時間：週一至週五09:30-12:00、13:30-17:00
　　　　　郵撥：19863813｜戶名：書虫股份有限公司
　　　　　網站：城邦讀書花園｜網址：www.cite.com.tw
香港發行所　城邦（香港）出版集團有限公司
　　　　　香港灣仔駱克道193號東超商業中心1樓
　　　　　電話：+852-25086231｜傳真：+852-25789337
　　　　　電子信箱：hkcite@biznetvigator.com
馬新發行所　城邦（馬新）出版集團 Cite（M）Sdn Bhd
　　　　　41, Jalan Radin Anum, Bandar Baru Sri Petaling, 57000 Kuala Lumpur, Malaysia.
　　　　　電話：(603) 90578822｜傳真：(603) 90576622
　　　　　電子信箱：cite@cite.com.my

封面設計　葉若蒂
製版印刷　上晴彩色印刷製版有限公司

城邦讀書花園
www.cite.com.tw

2021年 1月 7日　初版一刷
售　價／NT$ 480
ISBN　978-986-459-257-9
Printed in Taiwan. 有著作權‧侵害必究

國家圖書館出版品預行編目資料

鉛筆的祕密生活：頂尖創意工作者與他們的忠實
夥伴/亞歷克斯.哈蒙德(Alex Hammond)，邁克.田
尼(Mike Tinney)作；吳國慶譯. -- 初版. -- 臺北市
：積木文化出版：英屬蓋曼群島商家庭傳媒股份有
限公司城邦分公司發行, 2021.01
　面；　公分
譯自：The secret life of the pencil：great
creatives and their pencils
ISBN 978-986-459-257-9(精裝)

1.鉛筆畫 2.畫冊

948.2　　　　　　　　　　　　　109019061